手作りでらくらくできる

ブックカバーと
ノートカバーの
作り方

えかた けい

日貿出版社

アイロン接着紙と両面テープで作る

　布でブックカバーを作るというと「お裁縫は苦手なの」という方もいらっしゃると思いますが、ここで紹介するのはアイロン接着紙と両面テープで作るものです。
　アイロン接着紙は書道用品を取り扱う売り場で求められます。アイロンでくっつく紙といえば障子紙もありますが、いろいろ実践してみて感じていることは、書道用の裏打紙のほうが布にくっつきやすいようです。このアイロン接着の裏打紙を布の裏に貼りつけて作業します。
　裏打した布は、布というよりは紙に近い感覚です。鉛筆で線を引いたり、定規とカッターナイフでまっすぐに切ったり、折り曲げることもできますし、なによりも布そのものよりほつれにくいという利点があります。ですから、「お裁縫」ではなく、むしろ「工作」と思って下さい。それでも手に触れるのは布ですから柔らかくて温かみのある作品が出来上がります。
　本に記載しているものは、文庫版、新書版（ノベルズを含む）、四六判（B6判も兼用）が主です。それぞれ、必要な寸法を明示しておきました。ご参考にして型紙から作成することをお勧めします。
　さらに、本書の中に作成したい大きさの型紙寸法がない場合ですが、その際には、その本に合わせた型紙をお作りください。型紙作りは思ったより簡単です。
　寸法を測るのは、本の縦、横、厚みです。
　型紙のタテ：本の高さ＋5ミリ（ハードカバーの表紙〈上製〉なら10ミリ）
　型紙のヨコ：本の幅×2＋ポケットと折り返しで100ミリ以上＋本の厚み＋10ミリ（ハードカバーなら20ミリ）これだけです。※**本書カバー裏の型紙見本（四六判）を**ご利用下さい。
　着なくなった服や使わないハンカチ、ネクタイ、なんとなく捨てられないレースやリボンを使って作ってみましょう。推理小説や恋愛小説、ちょっとお固い経済の本等々、本の内容に合わせた模様のカバーを用意してみるのも面白いですね。
　オリジナルのブックカバーを作って、さあ、思いきり読書を楽しみましょう。

目次

アイロン接着紙と両面テープで作る ……… 2
明るい配色で構成したブックカバー ……… 4
染めた布や布絵などを用いて作った
　　ブックカバー ……………………………… 5
ネクタイや気に入った布などで作った
　　ブックカバー ……………………………… 6
ブックカバーの構造 ………………………… 8
1枚の布でも、布を組み合わせても ……… 9
道具・材料一覧 ……………………………… 10
本の大きさと型紙の寸法 …………………… 12
1枚の布でブックカバーを作る …………… 14

文庫版のブックカバーを作る …… 18

ブックカバーを作る時のワクワク／
ポイントの考え方 …………………………… 29

ハンカチを使ってブックカバーを作る

四六判 …………………………………… 30

ネクタイのブックカバー

新書版 …………………………………… 38

One Point Advice　別布の用い方 ……… 42

ノートカバーを作る …………… 46
かわいいノートカバー

布に貼り込むタイプ …………………… 48

厚紙表紙のノートカバー

表紙がハードカバータイプ …………… 52

入れかえ式ノートカバー ❶

差し込みタイプ ………………………… 57

入れかえ式ノートカバー ❷

ペンホルダー・カードポケット付き …… 62

いろいろなノートカバー ……… 70
いろいろなブックカバー ……… 72

猫のハンカチで作る（文庫版）／木版画プリントで作る（A5判）／あまった布で作る（文庫版）／折り紙プリントで作る（文庫版）／ネクタイで作る（四六判）／ハンカチで作る（四六判）／あまった布で作る（文庫版）／ハンカチで作る（文庫版）／ネクタイで作る（新書版）

道具・材料の入手方法 ……………………… 78
あとがきにかえて …………………………… 79

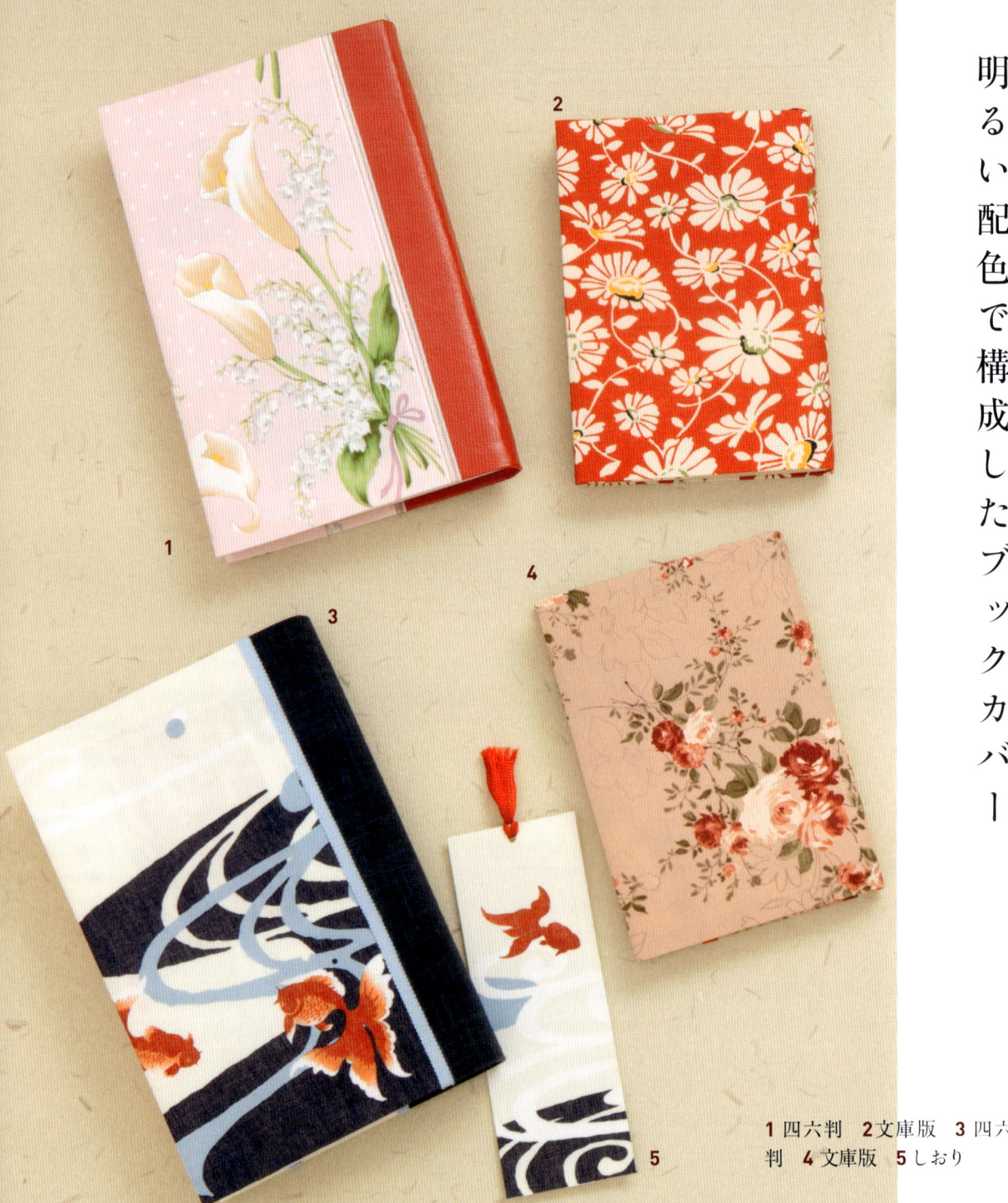

明るい配色で構成したブックカバー

1 四六判 **2** 文庫版 **3** 四六判 **4** 文庫版 **5** しおり

染めた布や布絵などを用いて作ったブックカバー

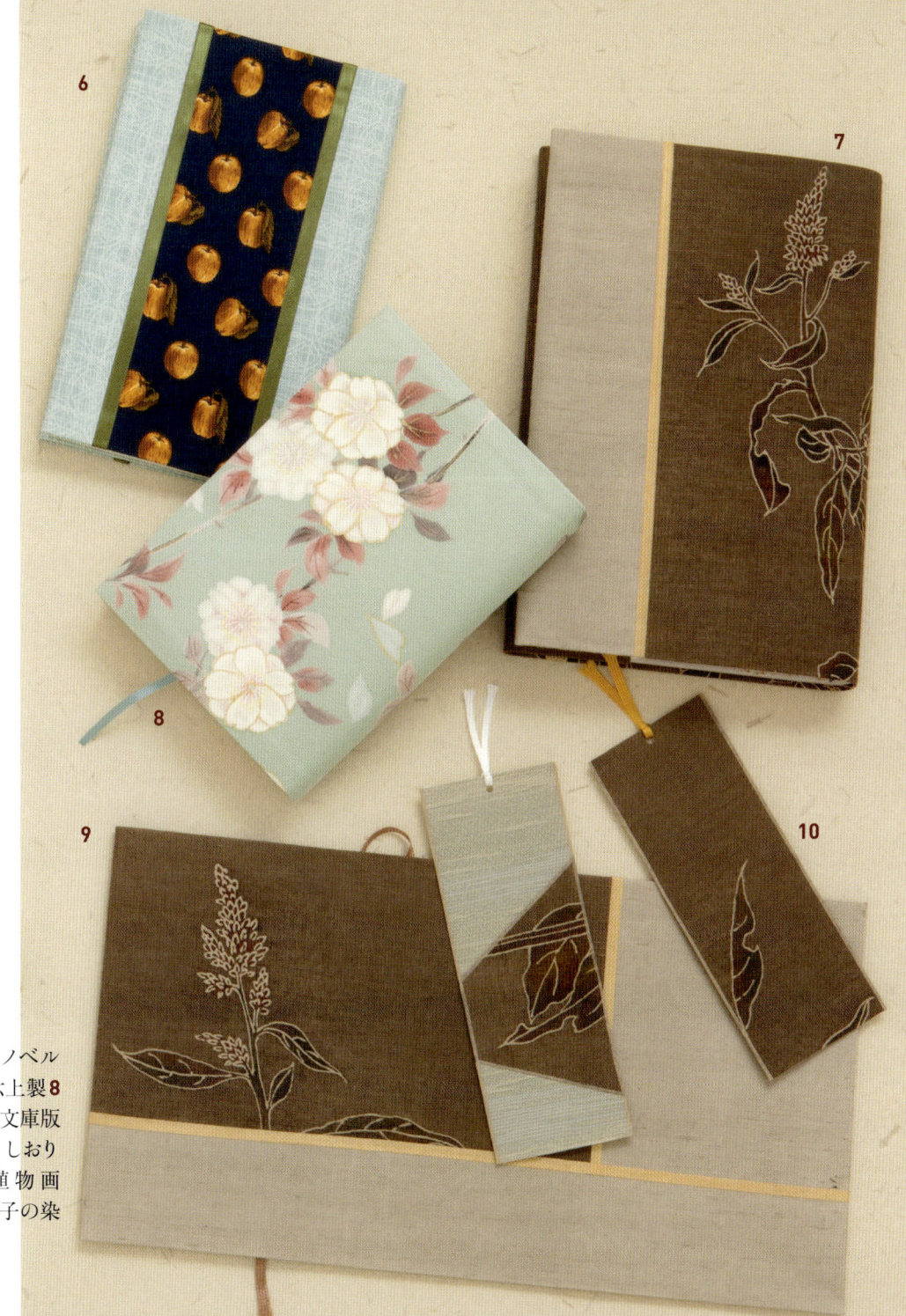

6 新書版（ノベルス） 7 四六上製 8 文庫版 9 文庫版サイズ 10 しおり （8,9,10は植物画家安井亜代子の染絵）

1 四六判　**2** 新書版（ノベルズ）
3,4 文庫版

ネクタイや気に入った布などで

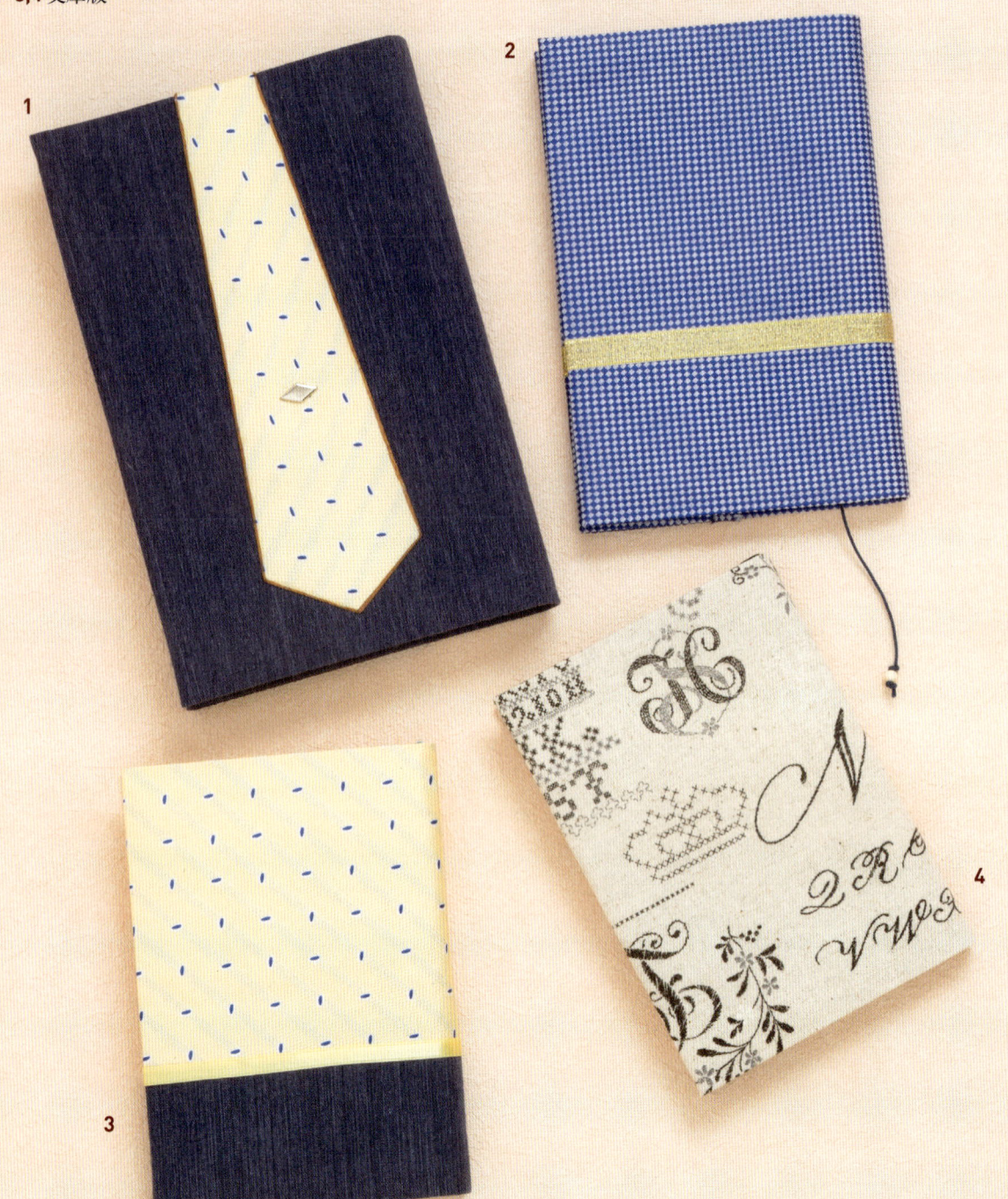

作ったブックカバー

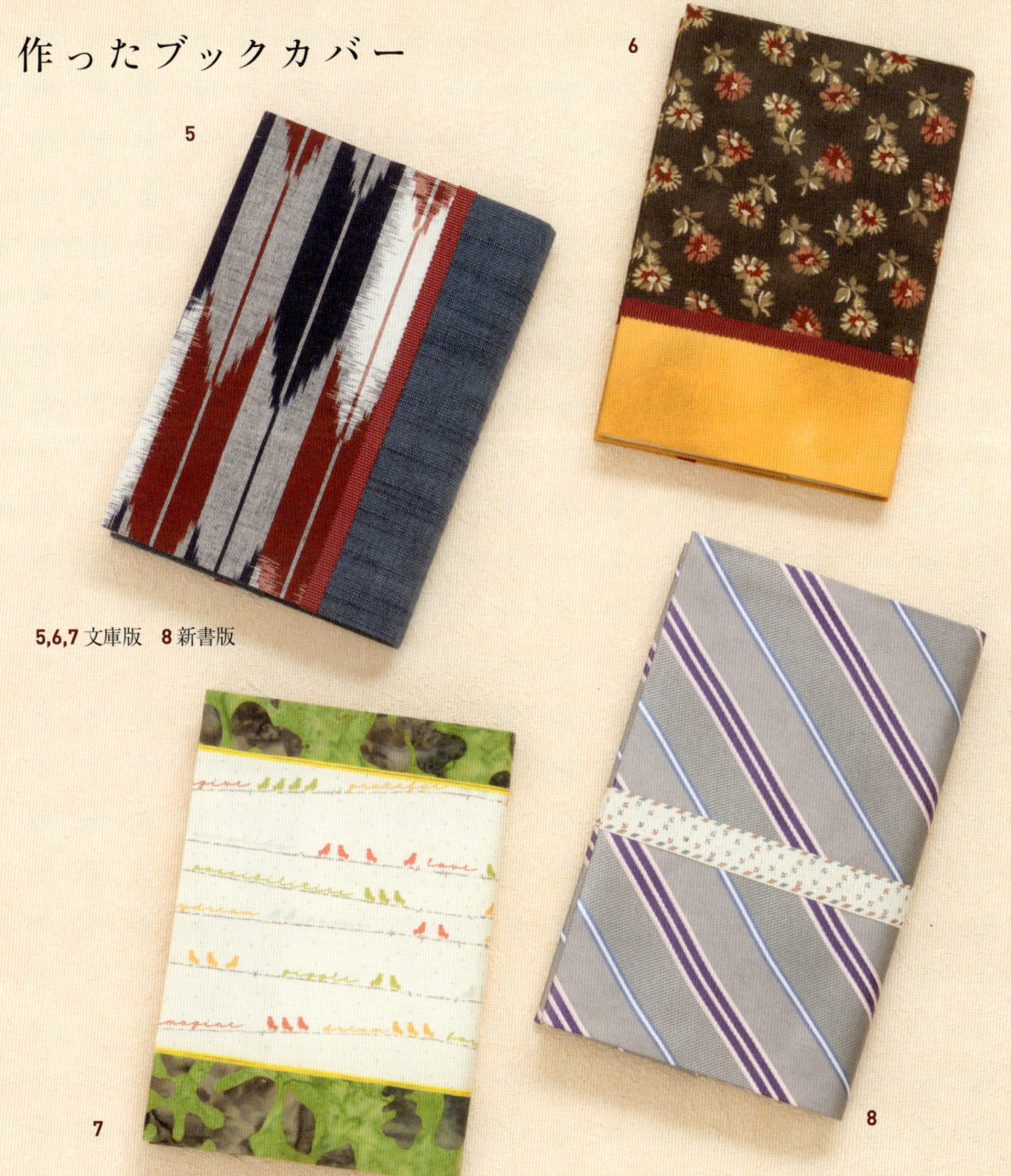

5,6,7 文庫版　8 新書版

ブックカバーの構造

本好きな方のまわりでは、ブックカバーをご覧になる機会は多いことと思います。本書で作る一般的なタイプの構造をご紹介いたします。特に大事なのは、ポケットの構造*の理解です。

*16頁の14をご参照下さい。

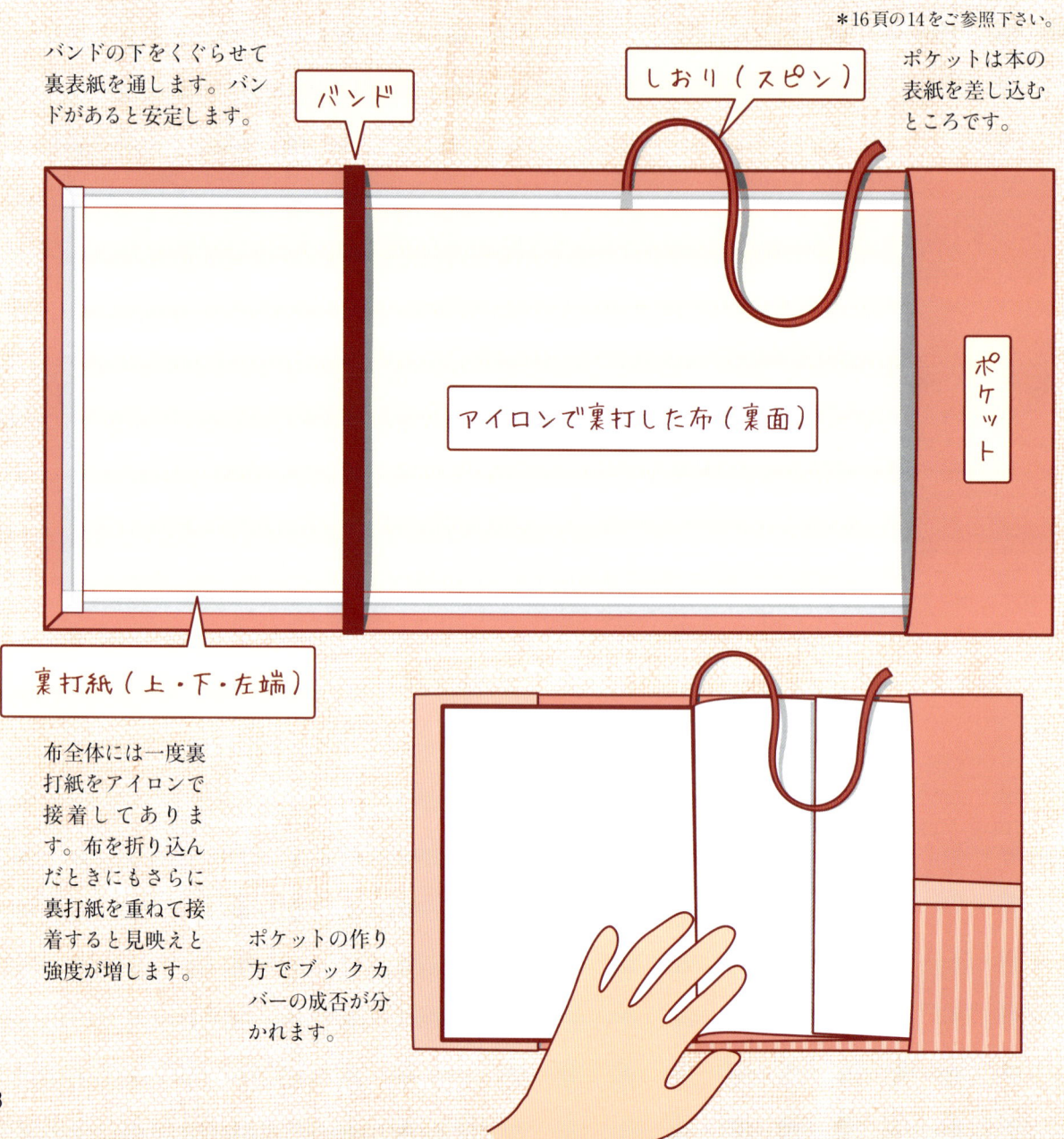

バンドの下をくぐらせて裏表紙を通します。バンドがあると安定します。

バンド

しおり（スピン）

ポケットは本の表紙を差し込むところです。

アイロンで裏打した布（裏面）

ポケット

裏打紙（上・下・左端）

布全体には一度裏打紙をアイロンで接着してあります。布を折り込んだときにもさらに裏打紙を重ねて接着すると見映えと強度が増します。

ポケットの作り方でブックカバーの成否が分かれます。

1枚の布でも、布を組み合わせても

幅広い布であれば、1枚でも作れますが、ハンカチなど小さな布であれば、
他の布と組み合わせて作ることになります。デザインの工夫でいろいろ楽しんで下さい。

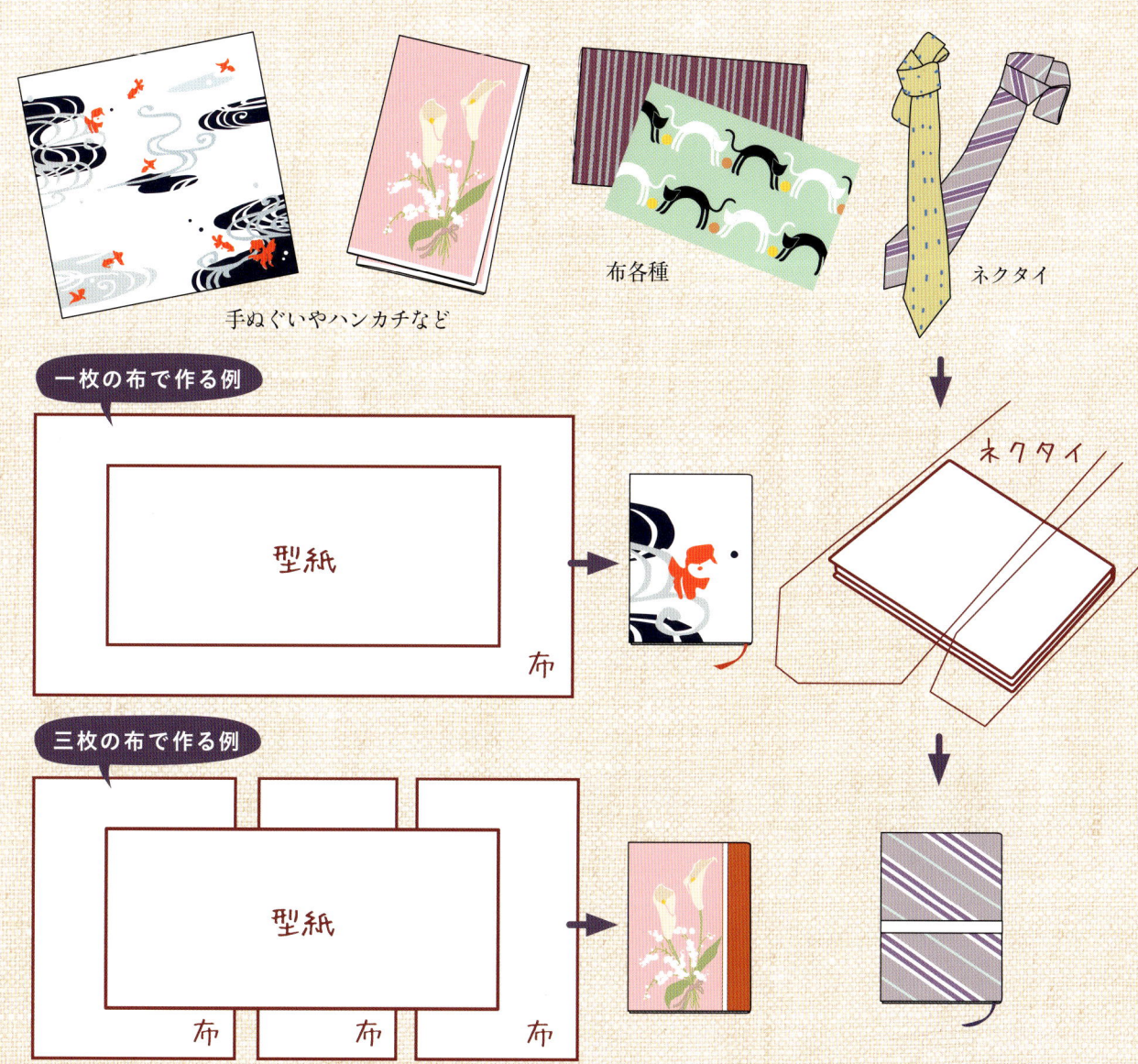

手ぬぐいやハンカチなど　　布各種　　ネクタイ

一枚の布で作る例

型紙

布

三枚の布で作る例

型紙

布　布　布

ネクタイ

道具・材料一覧

道具と材料のご紹介です。布は端切れを用いていますが、一部ハンカチーフやプリントを使っているところもあります。自分用にブックカバーを作るのですから、お気に入りの布や好きな画家のものを布にプリントして作るのも楽しいでしょう。

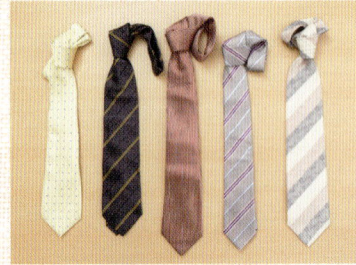
ネクタイ各種

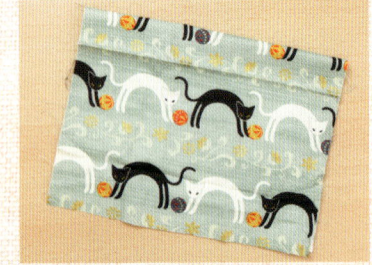
猫の図柄の布

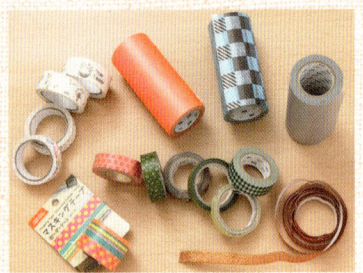
マスキングテープ各種と布テープ

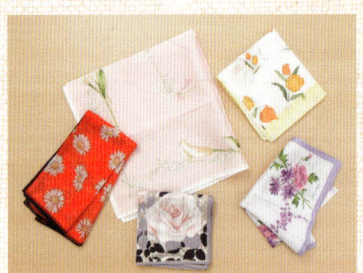
ハンカチ各種

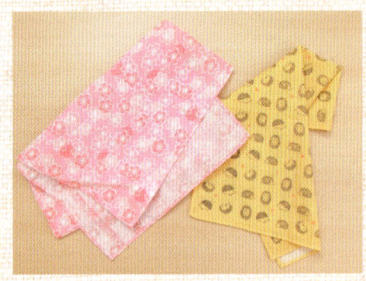
布

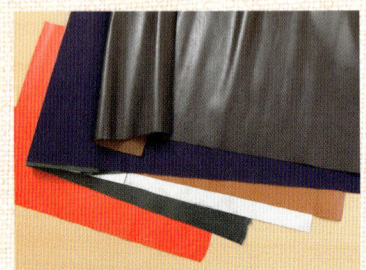
レザー各種

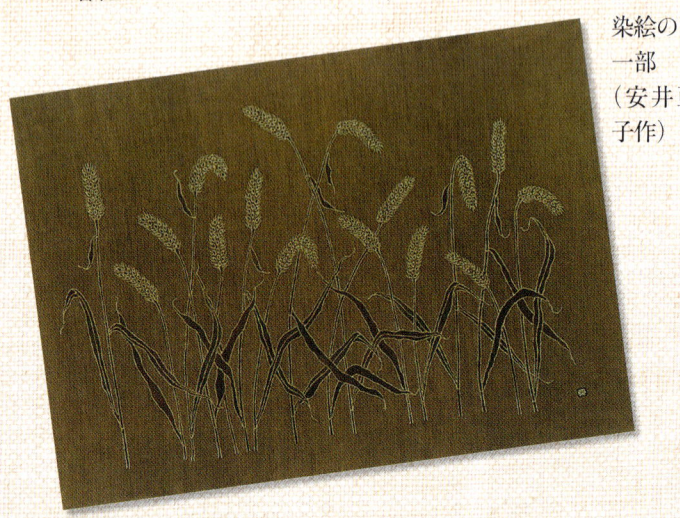
染絵の一部（安井亜代子作）

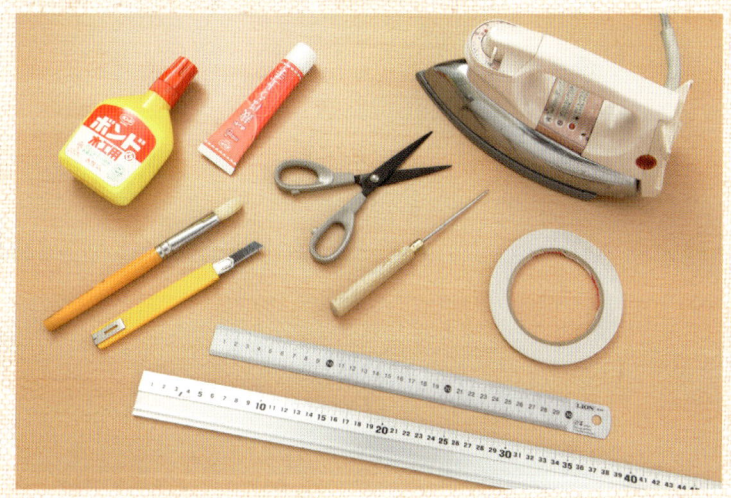

裏打専用紙（アイロン接着の裏打用紙。78頁に詳細）

版画プリント
（高橋幸子作）

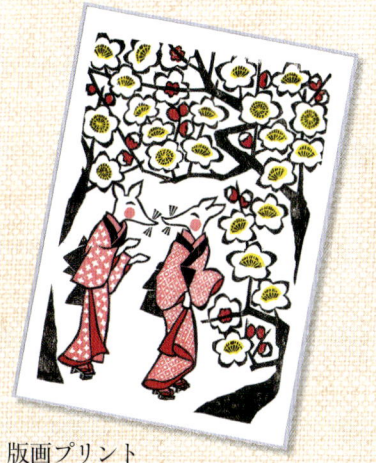

スピン各種（しおりヒモ）、マクラメ網のヒモも使えます。

道具：上左から、ボンド・のり（あると便利）・筆・カッター・ハサミ・千枚通し・アイロン・両面テープ・定規。長い定規はあると便利です。また、ボンドは直接つけるときは「ボンド」、薄めて使用する場合は「のり」と表示しています。

バンドヒモ各種、サテンリボンやレースなど。

作業台（ベニヤ板。大きなものをご用意下さい）アイロンをかける時はこの板の上でやると、しっかり貼り合わせられます。

カッター台

11

本の大きさと型紙の寸法

本の大きさは様々です。その中でも、私たちが日頃よく接するものは文庫版、新書版（ノベルズ）、四六判、B6判、A5判、B5判（週刊誌サイズ）ですね。本書では、文庫版、新書版、四六判を主に紹介しています。

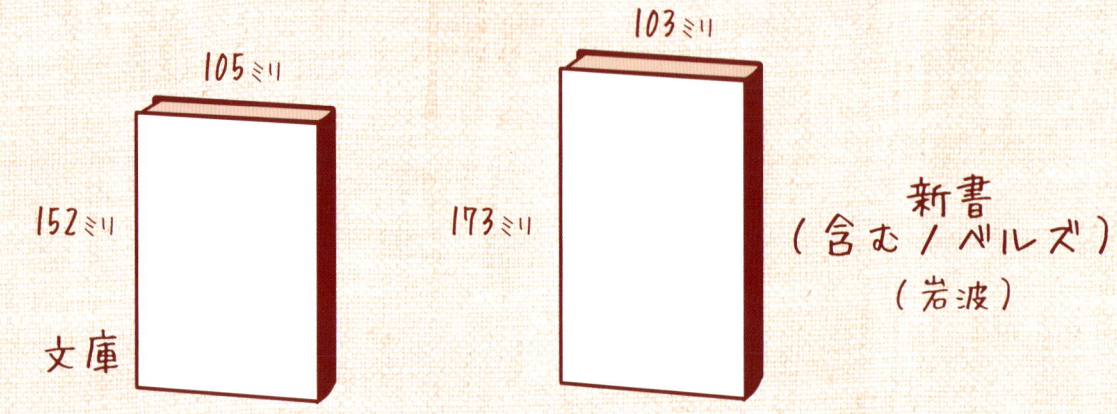

文庫型紙の寸法

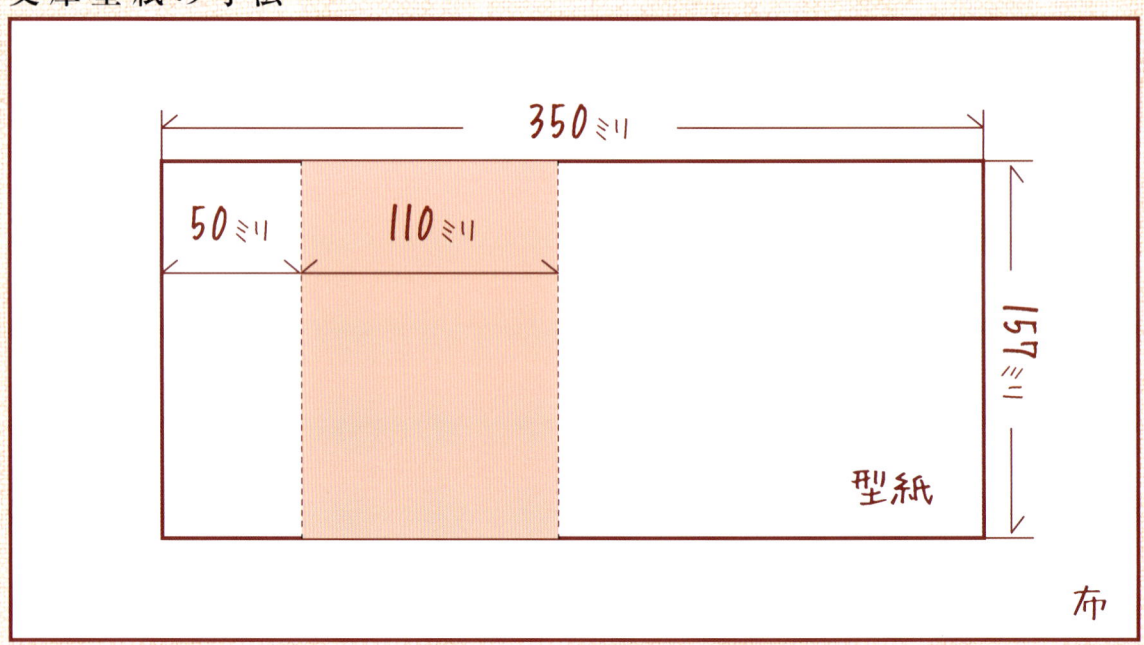

型紙を作成する紙は、A3判のコピー用紙があれば四六判まで作成できます。もし紙が見当たらないときには、包装紙やチラシの裏面、カレンダーの裏紙などが良いでしょう（少々固めの紙が適しています）。

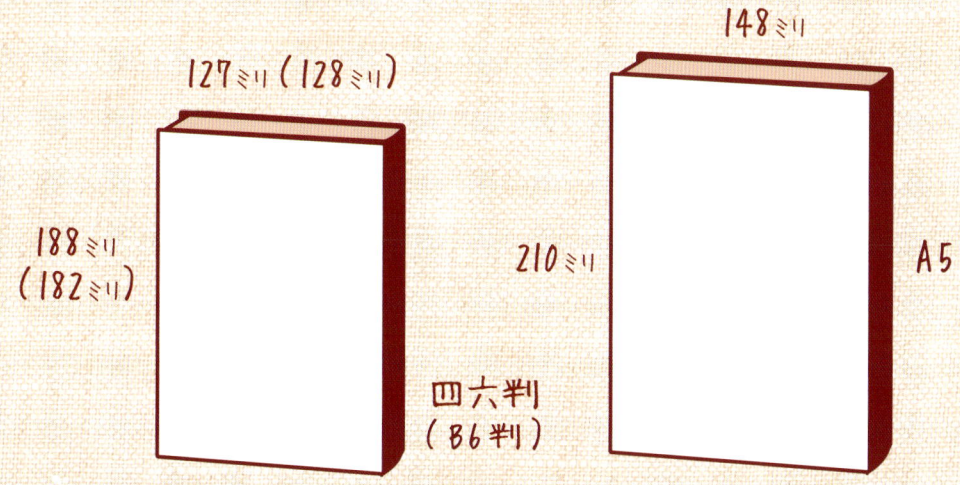

四六型紙の寸法

※本書カバー裏に原寸で印刷してあります。ご利用下さい。

13

1枚の布でブックカバーを作る

まず、イラストで文庫版のブックカバー作りの工程をわかりやすくご紹介します。

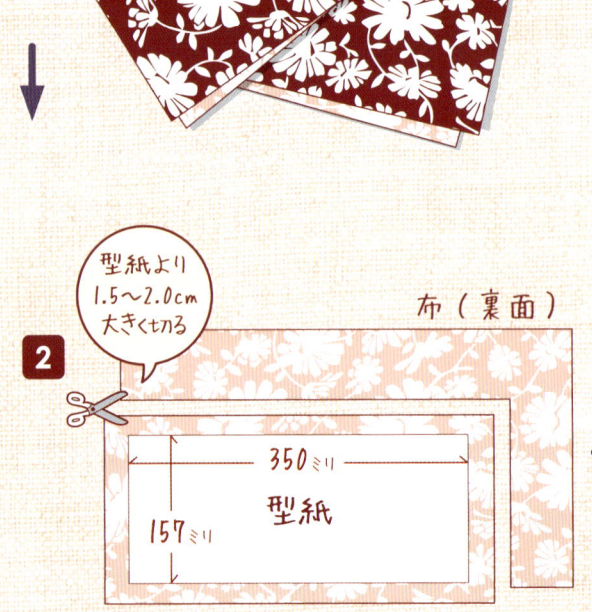

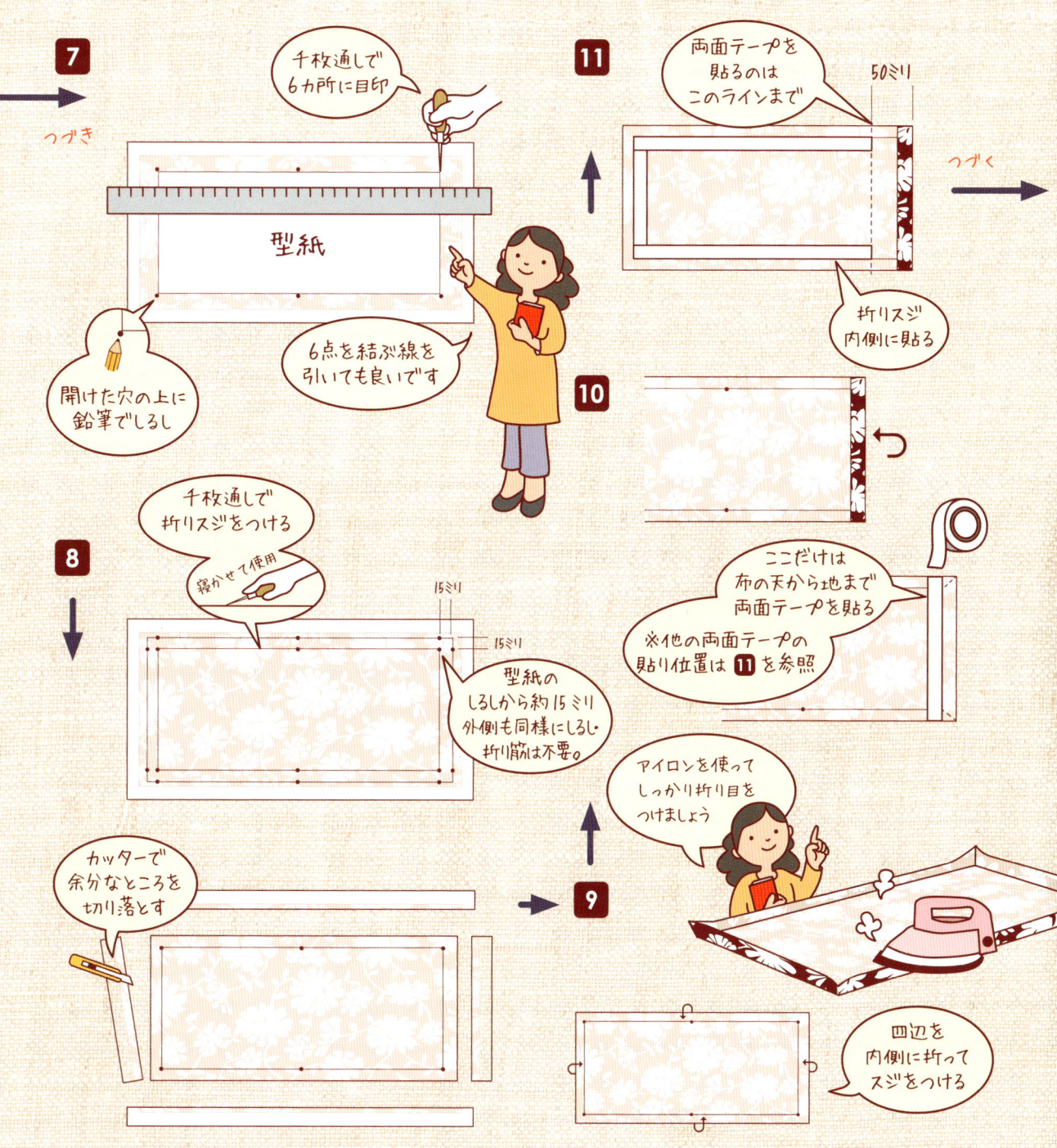

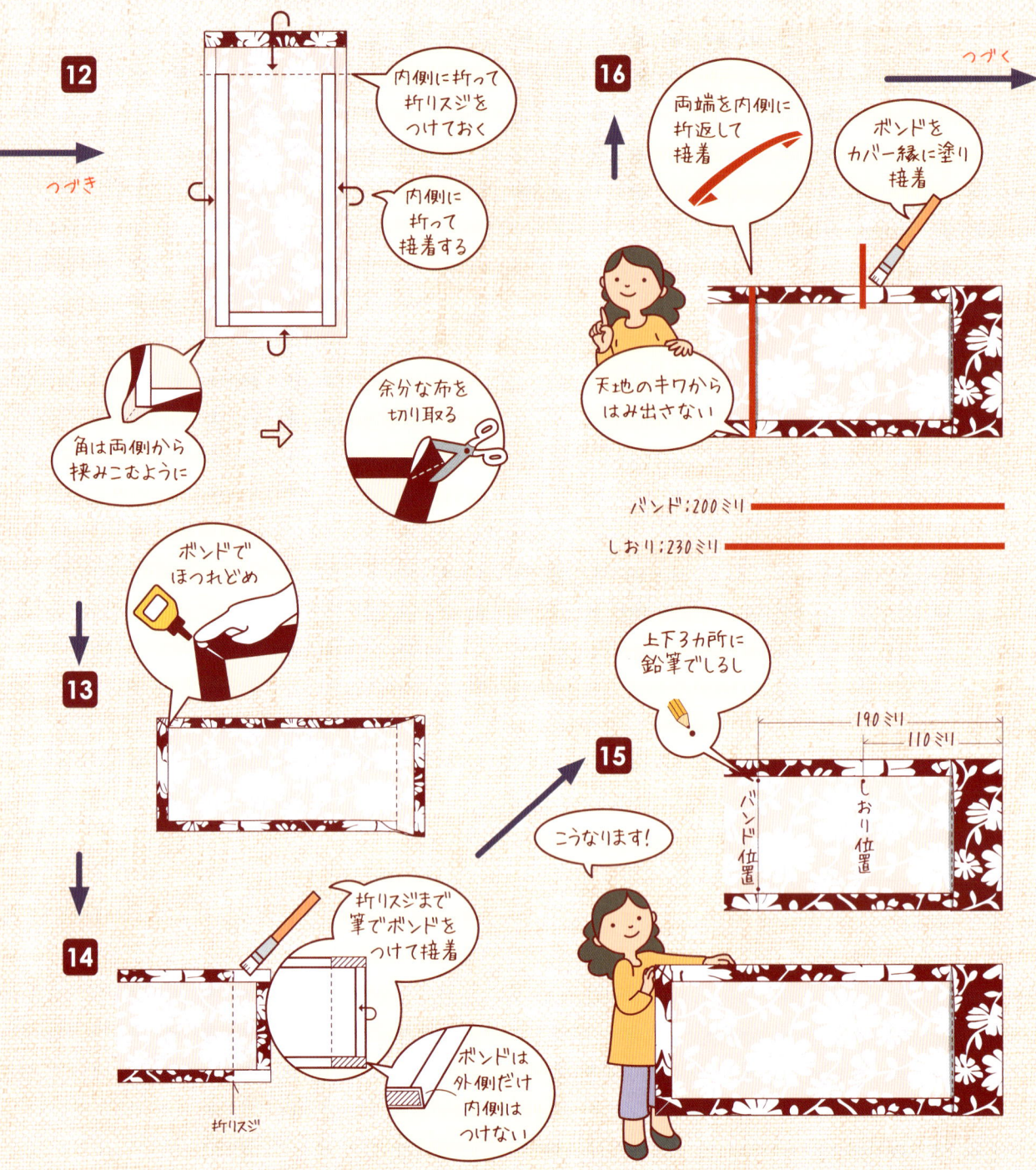

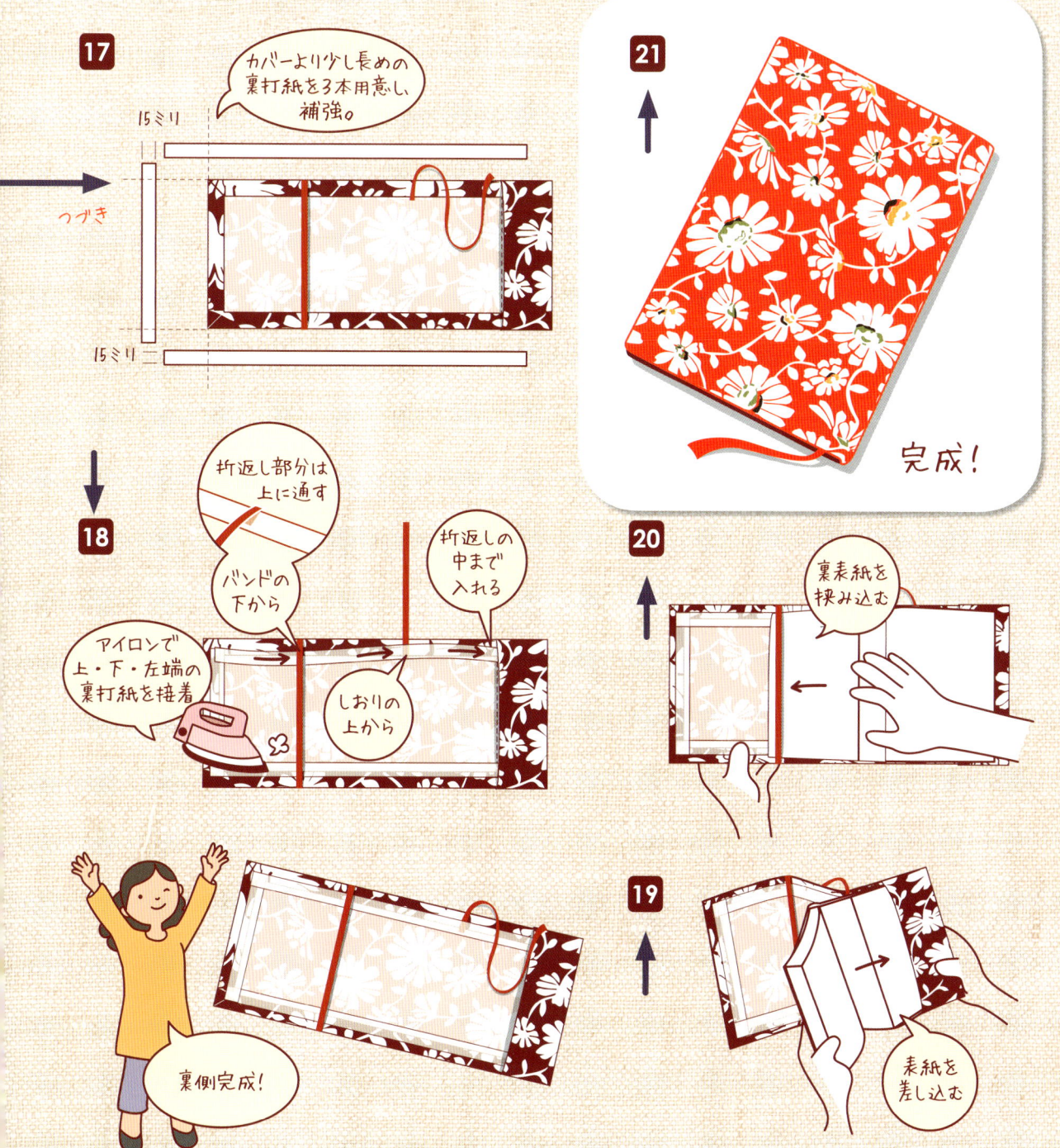

文庫版の
ブックカバーを
作る

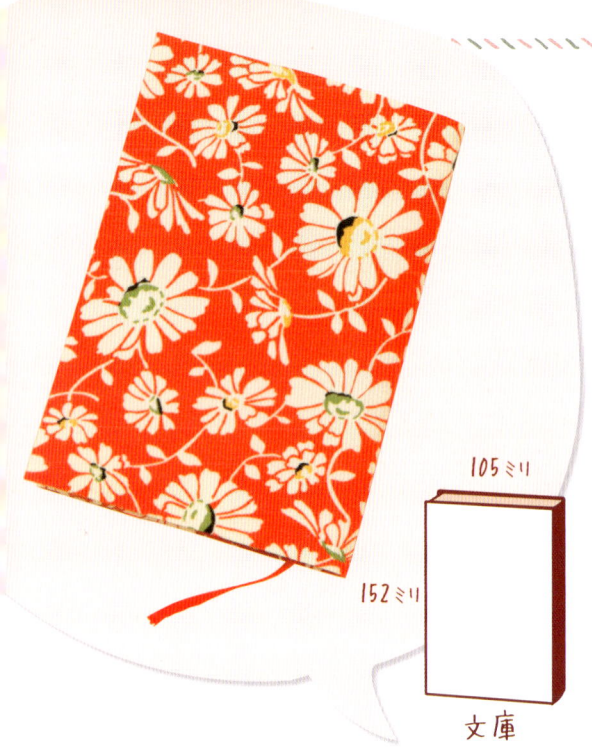

1枚の布でブックカバーを実際に作ってみましょう。
菊の模様の入った赤い布です。
まず、文庫版用の型紙を作るところから
はじめて下さい。紙は広告の裏でも、
コピー用紙でもいいです。寸法どおりに作り、
それからはじめて下さい。

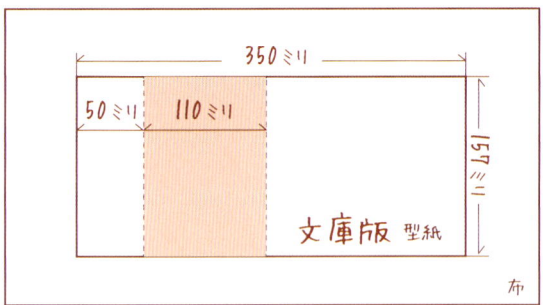

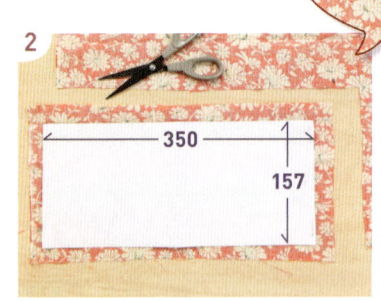

布を型紙より一回り大きく（15〜20ミリ）裁断します。布は霧吹きで湿らせ、アイロンをかけておきます。

1

はじめに、布を用意します。

3

裏打紙を布より少し大きめに用意します。

18

4

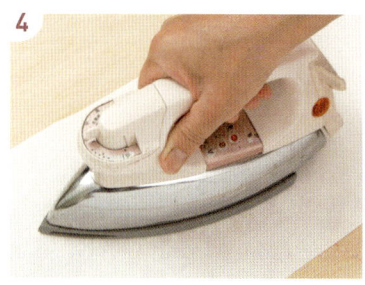

裏打紙を布の裏に高温のアイロンでしっかり体重をのせて作業台で接着します。

5

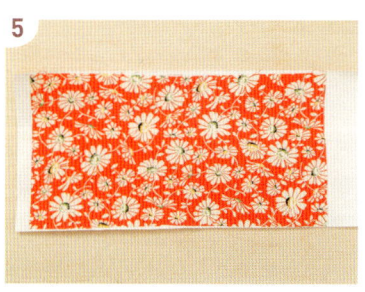

裏打紙が接着した布（表から）

6

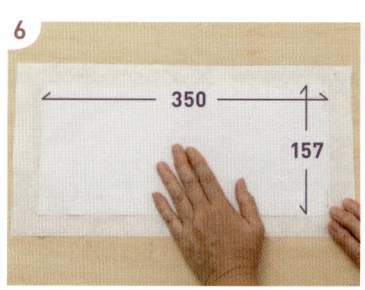

5の裏側に型紙を当てます。

7

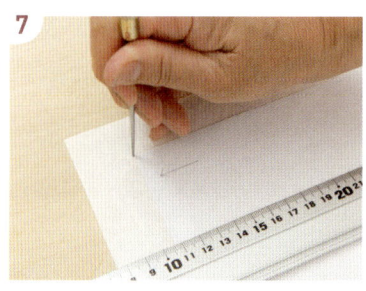

千枚通しで型紙をのせたまま、四隅と直線の中ほどにも点を打ちます（定規は重しの役目）。

8

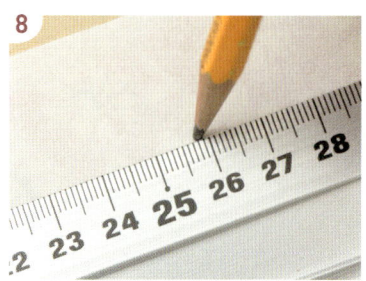

千枚通しの印が見えづらいので鉛筆でマークします。

9

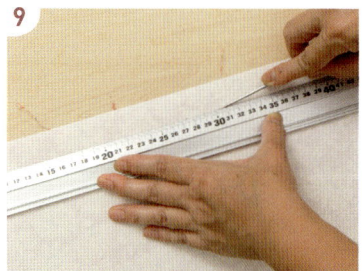

千枚通しで鉛筆の点と点を結ぶ折り筋をつけます。千枚通しは立てないで、ねかせて用います。布が破れないように。

10

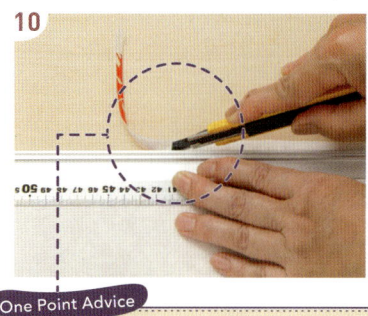

折り筋の外側15〜20ミリを残してカッターで裁ちます。

One Point Advice

定規は面積の大きい側にのせて用いると失敗が少なくなります。

11

型紙の寸法＋折り幅15〜20ミリに裁ちました。

19

文庫版のブックカバーを作る

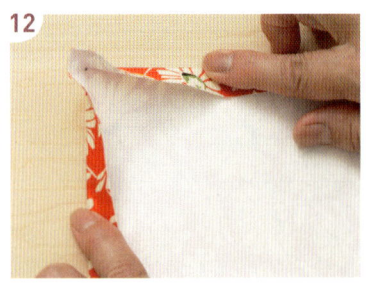

折り筋を折り返します。きちんと折り筋が入っているときれいに折れます。

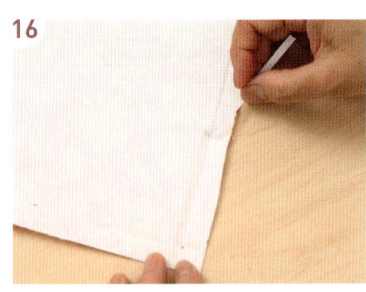

両面テープをはがします。

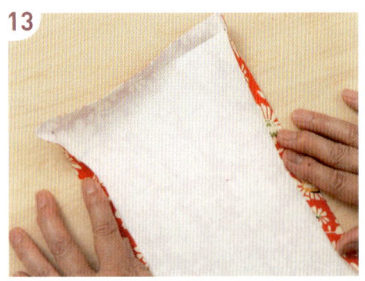

きちんと折れない時にはアイロンで折り筋を押さえるといいでしょう。

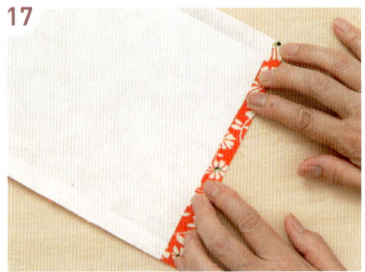

布を折り返します。

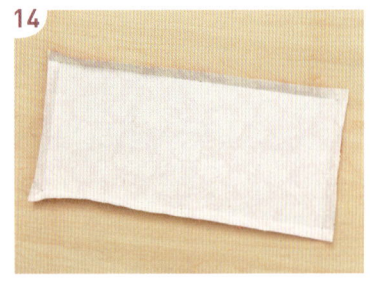

四辺にしっかりと折り筋がつきました。

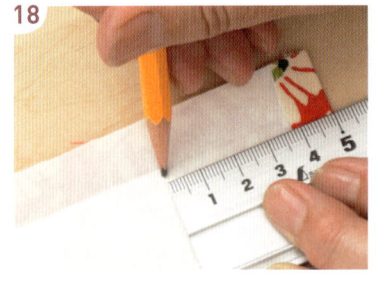

50ミリのところに鉛筆で印を付けます(上下に)。

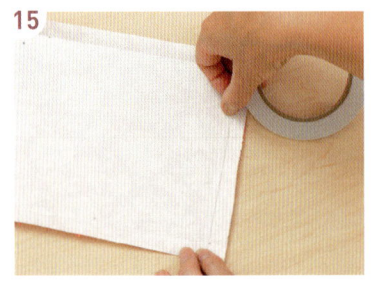

右辺だけは天から地まで両面テープを貼ります(折り筋の内側)。

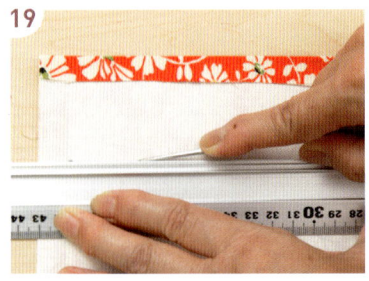

鉛筆で印を付けたところに千枚通しで折り筋を入れます。

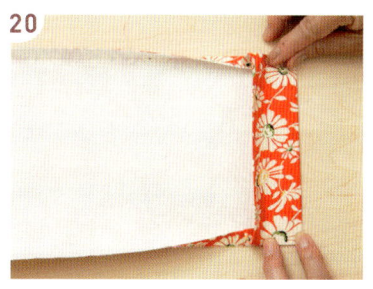

20 折り筋で折ったところ。

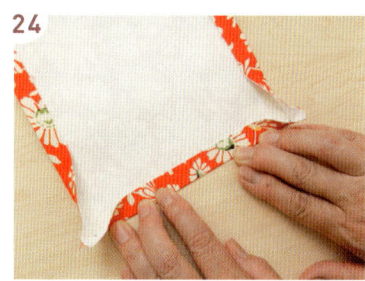

24 角を残しながら折るのがコツです。

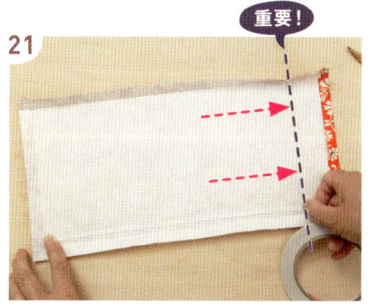

21 重要！ 点線の位置まで両面テープを貼ります。他の三辺の折り筋の内側に両面テープを貼ります。

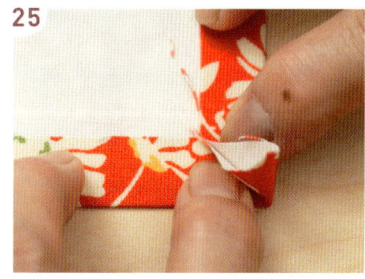

25 角は両辺から寄せて折り込みます。

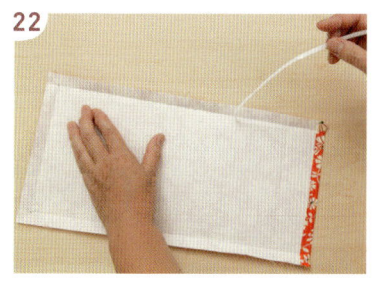

22 両面テープをはがし、折り返します。

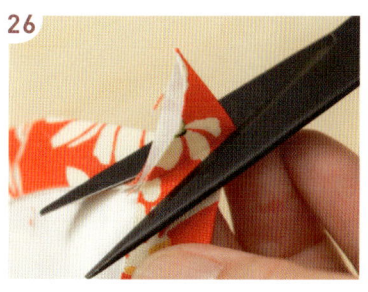

26 重なった三角の部分はハサミで切り落とします。

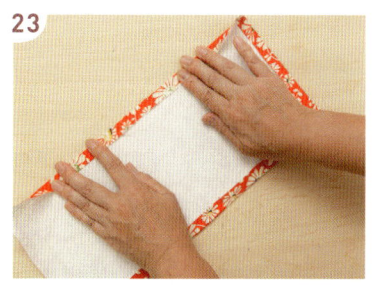

23 左の辺を最後にすると貼りやすいでしょう。

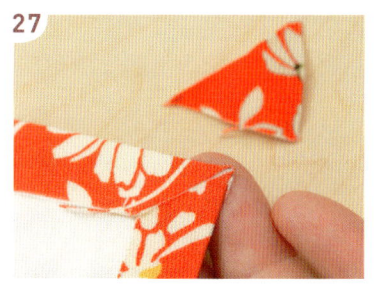

27 角がきれいに合わさりました。

 文庫版のブックカバーを作る

28 ボンドを用意します。

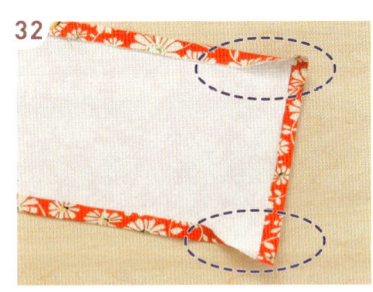
32 右辺に本表紙を差し込むポケットを作ります。

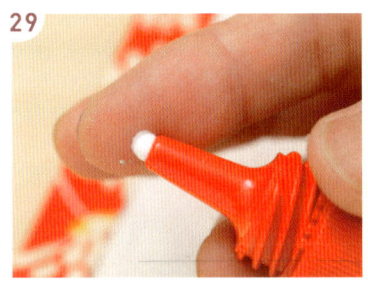
29 ボンドを指先に少しとります。

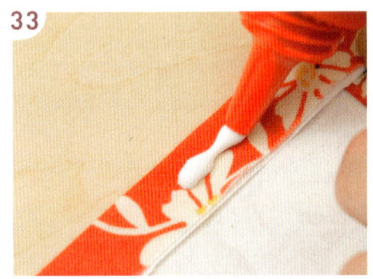
33 上の写真の点線で囲んだ二つのうち、上の部分にボンドを直接つけます。

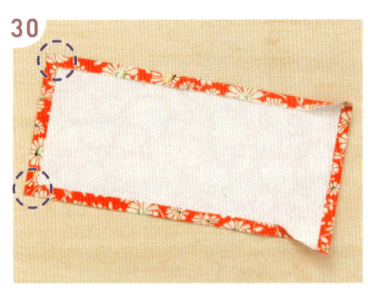
30 角のほつれ止め処理をします。

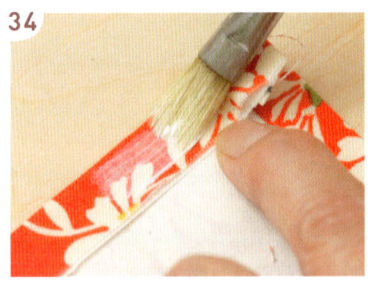
34 ボンドを筆で伸ばします。

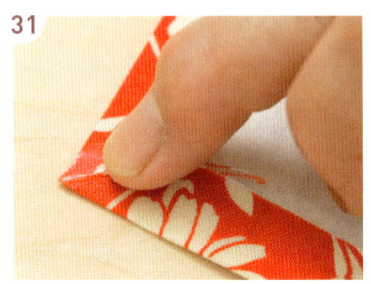
31 指先につけたボンドを布と布の合わせ目につけます。

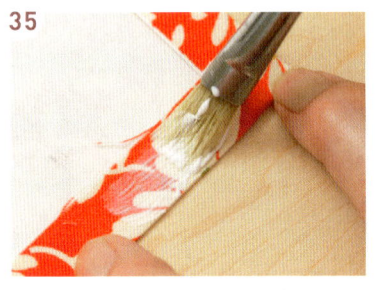
35 32の写真の下の点線で囲んだ部分にボンドをつけます。

36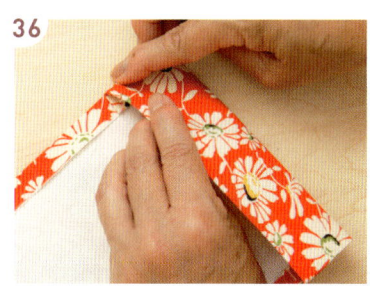
布を折り返してポケット状にする。

40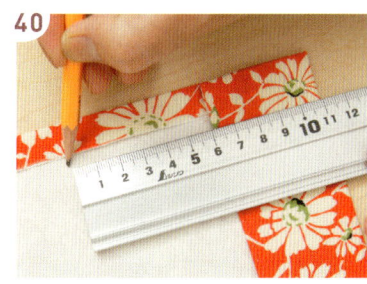
右端から110ミリのところに鉛筆で印をつけます。しおりヒモをつけるところです。

37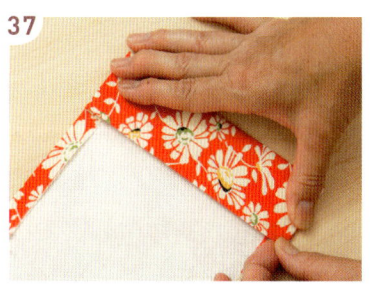
上下ともにつけたところ。

41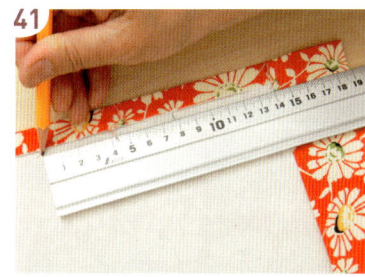
同じく190ミリのところにも印をつけます。バンドをつけるところです。

38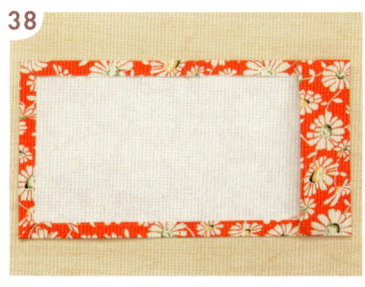
ポケットができました。

42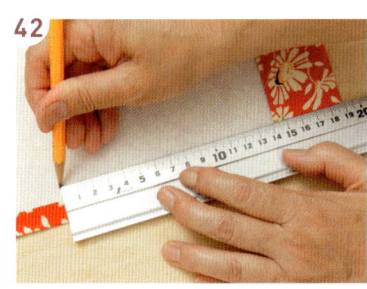
190ミリの印は上と下と2ヵ所に。

39
表側はこんなふうになります。

43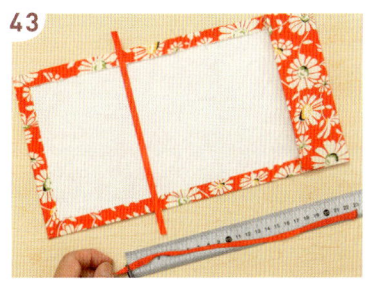
バンドのリボンは200ミリ。しおりヒモは230ミリとします。

 文庫版のブックカバーを作る

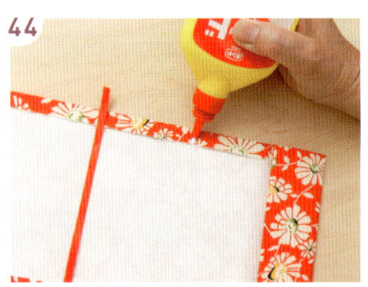
まずしおりヒモからつけます。

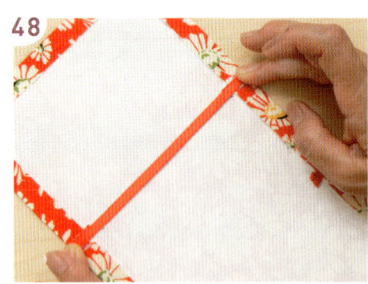
バンドのリボンは200ミリ。たるまないように、きつすぎないように。

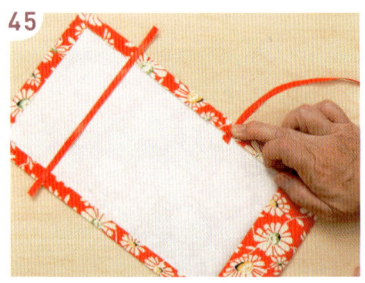
布の幅より少し下にはみ出るくらいにボンドでつけます。

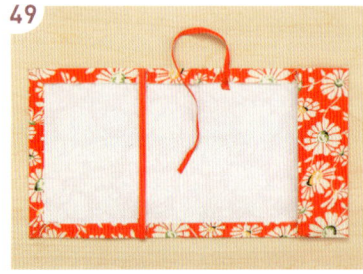
しおりヒモとバンドがついたところ。

バンドのリボンは折り返しておいて、その部分を貼り込みます。

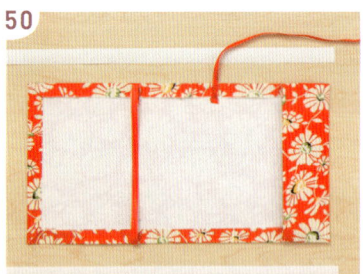
15ミリ幅の裏打紙をブックカバーの幅と高さくらいの長さで用意します（横2本、縦1本）。

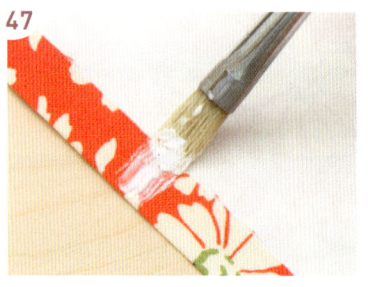
筆でボンドをつけます。

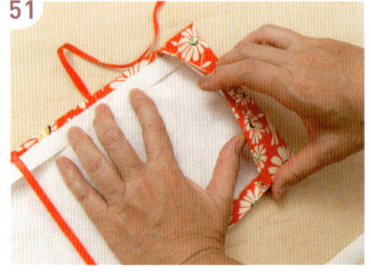
裏打紙をポケットの中に入れ、さらにバンドとしおりヒモが取れないよう、上からアイロンで圧着し、補強します。

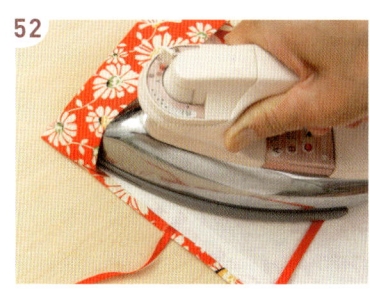

アイロンでポケットの内側に**50**の裏打紙を接着します。

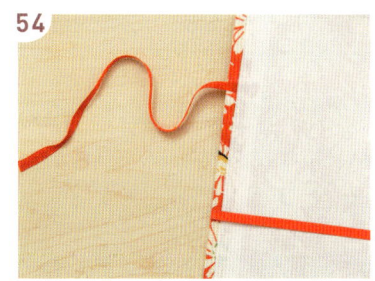

ヒモとバンド、裏打紙の様子を拡大してみました。

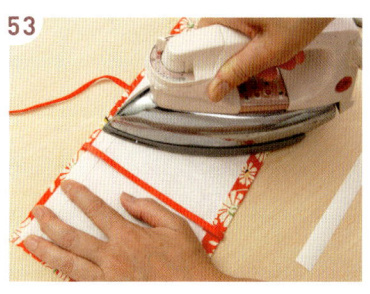

アイロンは体重をのせて圧着します。

55
三辺を裏打紙がしっかりと補強しています。短時間の手づくりと思えぬ出来映えです。完成。

 文庫版のブックカバーを作る

表紙を入れてみましょう。

バンドを通して裏表紙を入れてみます。

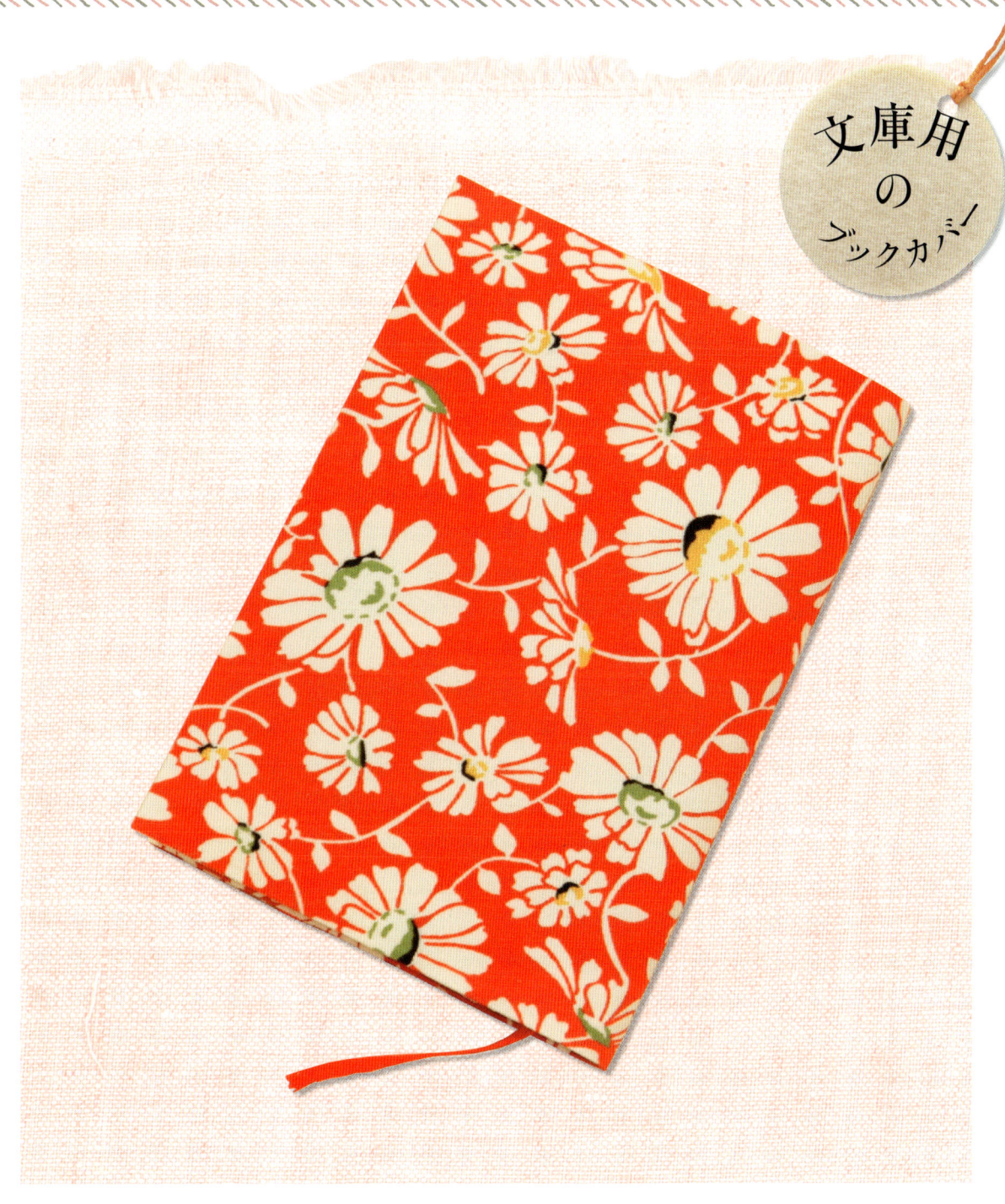

文庫用の ブックカバー

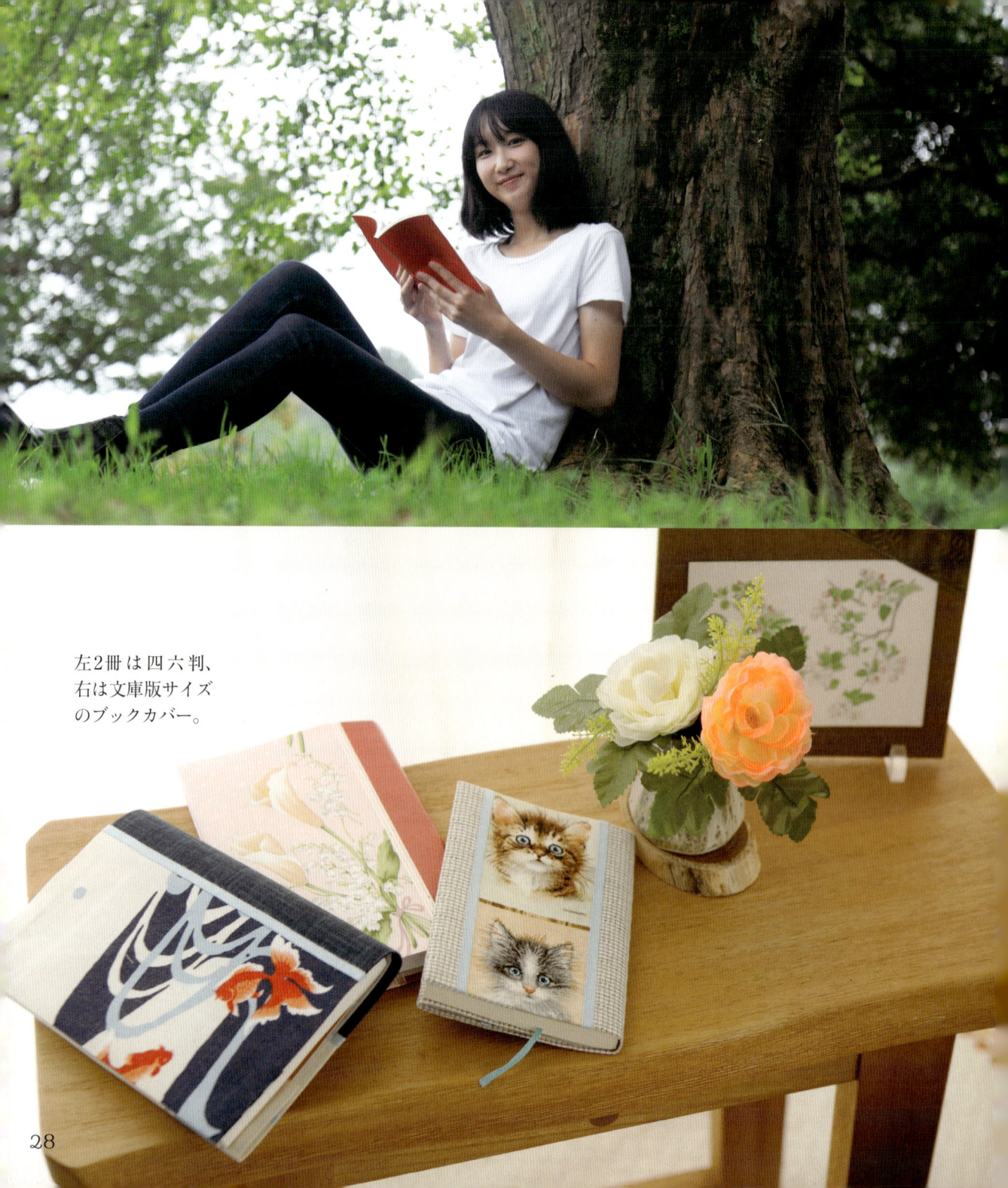

左2冊は四六判、
右は文庫版サイズ
のブックカバー。

ブックカバーを作る時のワクワク

お気に入りの布を活用したい。

本をおしゃれにしたい。

誰も持っていない自分用のものが作りたい。

ポイントの考え方

焦らないこと。

多少のシワは入るので、アイロンでよく伸ばす。

布が足りなかったら、別布を足して作りましょう。

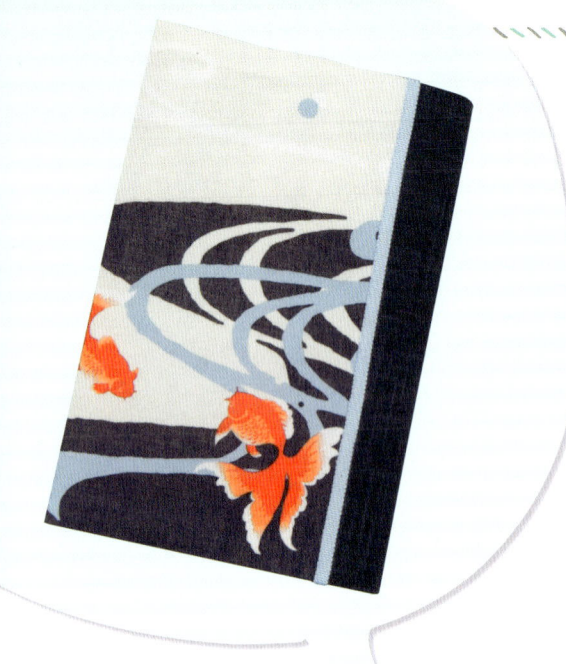

ハンカチを使ってブックカバーをつくる 四六判

友人が金魚好きで、金魚柄の布をいただきました。これで2つのブックカバーを作ってみました。一つは四六判。もう一つは文庫版です。四六判の場合、デザインを考えると布を継ぎ足して作る方がいいと思い、そのように計画してみました。（文庫版は76頁に参考程度に紹介）

127ミリ（128ミリ）

188ミリ（182ミリ）

四六判（B6判）

表紙裏に四六判型紙を用意しました。この頁の型紙と同寸ですが、ポケット部分を10ミリ多めにしてあります。

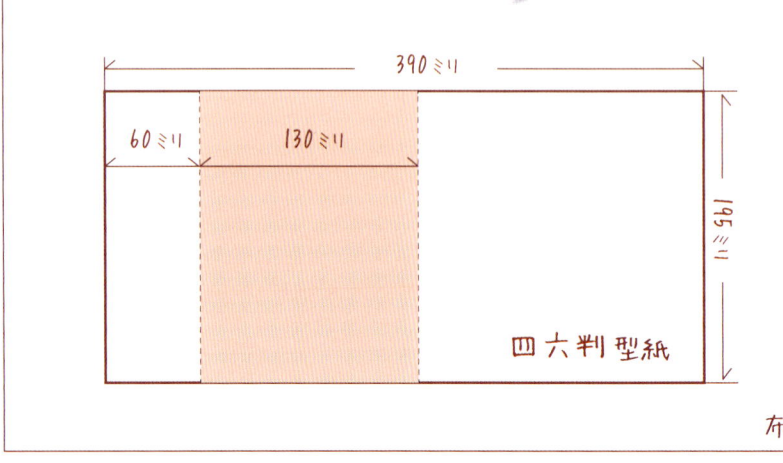

390ミリ / 60ミリ / 130ミリ / 195ミリ / 四六判型紙 / 布

30

1

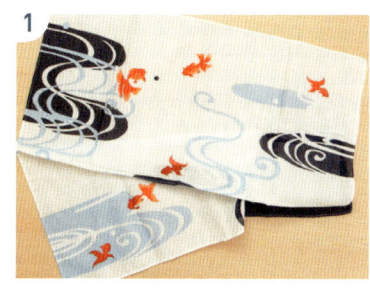

まず、ハンカチを用意します。模様の出し方を考えて、布を継ぎ足して作ることにします。

2

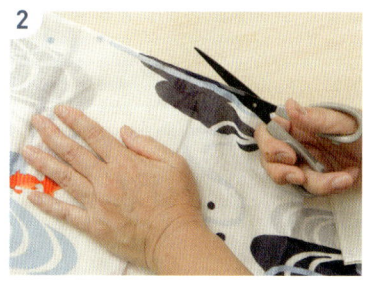

ハンカチの柄のどこを使うかを考えて上下に切り分けました。

3

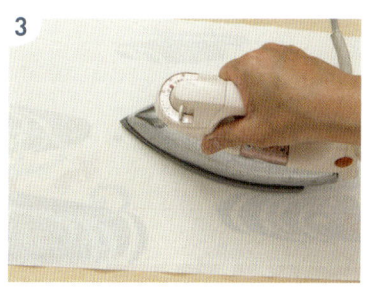

ハンカチの裏に裏打紙をアイロンで接着します。

4

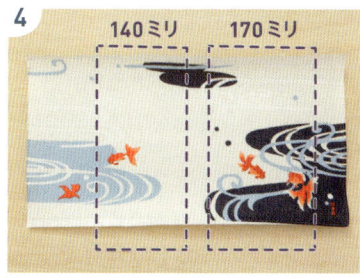

裏打出来上がり。点線で示したところを使用します。足りない部分は別布で。

5

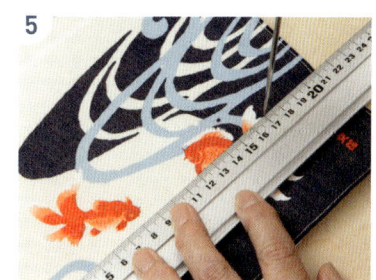

ポケットが60ミリ+本の幅、約130ミリで左右は190ミリ必要ですが、20ミリは他の布を加えるので170ミリに印を打ちます。

6

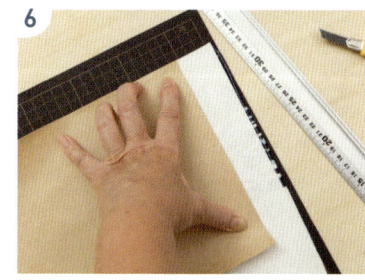

布を裏返しにし、天地を逆にする。5で印を付けたところに型紙を当てて、不要部分をカットします。

7

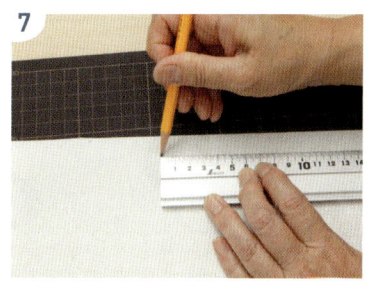

右端から170ミリに印を打ちます。これがポケット+本の左右幅になります。

31

 ハンカチを使ってブックカバーを作る 四六判

8
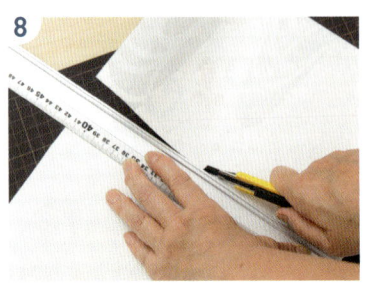
7で印を付けた170ミリ分を裁断します。

12

100ミリ幅にカットします。

9
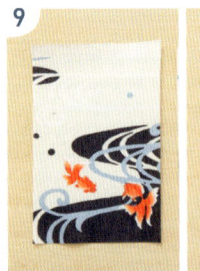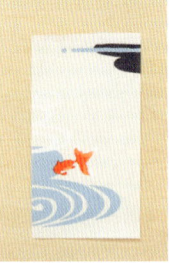
表紙使用の布170ミリ（左）、裏表紙使用の布140ミリ幅（右）。

13
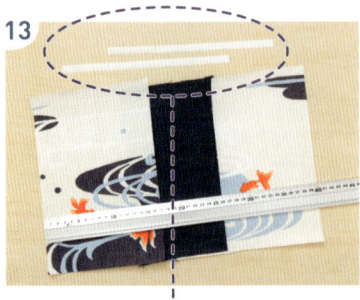
10ミリ幅の裏打紙を用意します。別布の両端に各々半分を接着します。

裏打紙

10

上の二枚をつなぐ別布も裏打します。

14
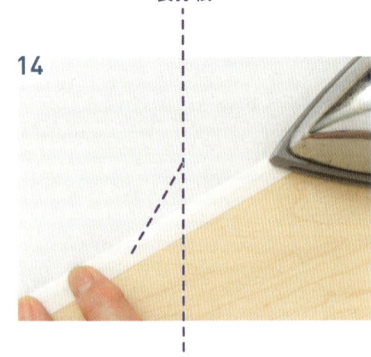
半分だけ接着します。

11
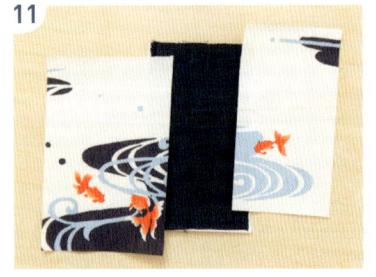
無地の布を真ん中に配置して背表紙にします。

15
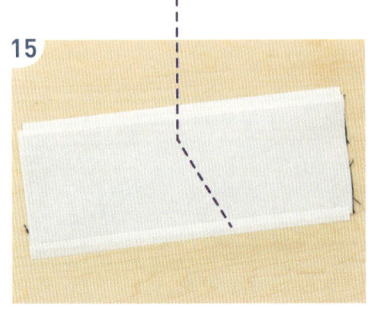
裏打紙を接着したところ。

32

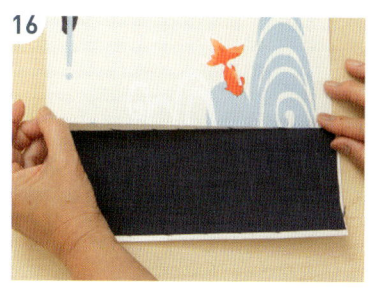

16 背表紙の中心線に沿って貼り、左右の布をつなぎます。

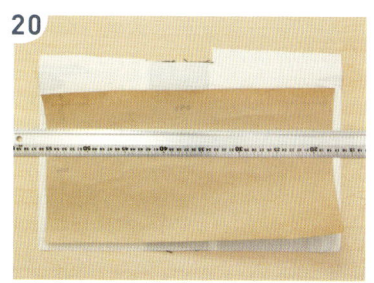

20 作っておいた型紙を当てます。

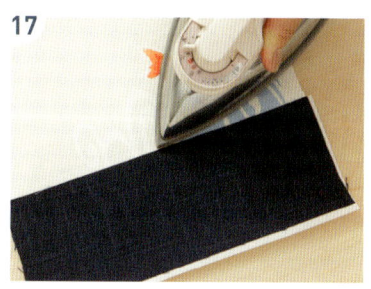

17 アイロンの先端で丁寧に接着します。

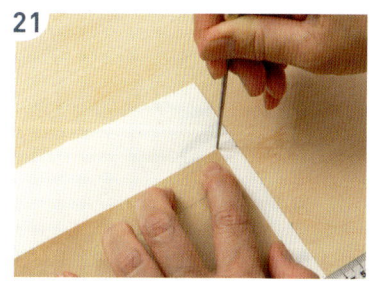

21 千枚通しで四隅に印を打ちます。絵柄を見ながら型紙を左右中央におきました。

18 裏からもアイロンをあて、三枚をつなぎます。

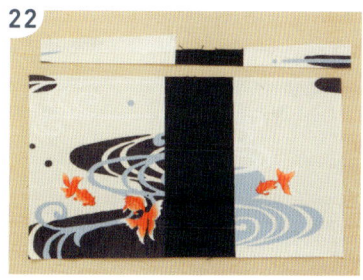

22 前後左右に、折り返し部分として各10ミリを確保して裁断します。

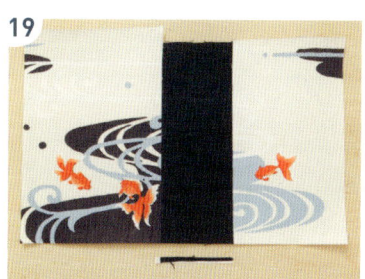

19

23 絵柄は三匹の金魚が遊んでいる様子。癒されますね。

余分なところをカットします。

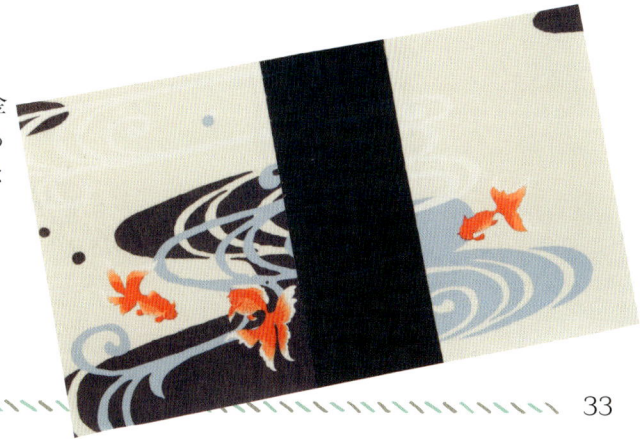

 ハンカチを使ってブックカバーを作る 四六判

24
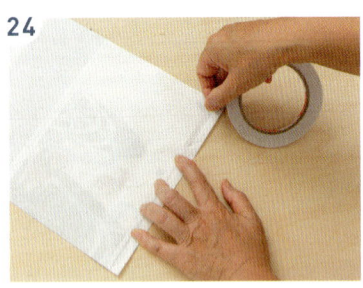

千枚通しで四辺に筋をつけ、その筋の内側に両面テープを貼ります。両面テープが折り返しからはみ出さないようにするためです。

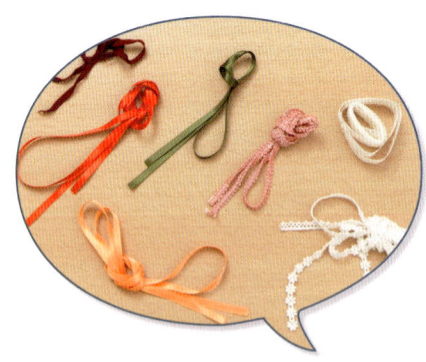

リボン各種

25
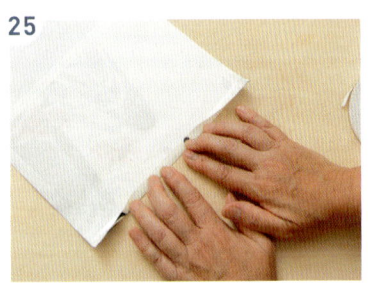

両面テープをはがし、布を折り返して、接着します。

28
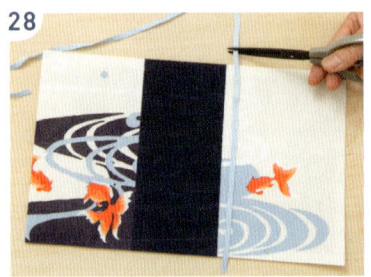

布と布の境界にリボンをつけます。折り返しますので、やや長めに切ります。

26
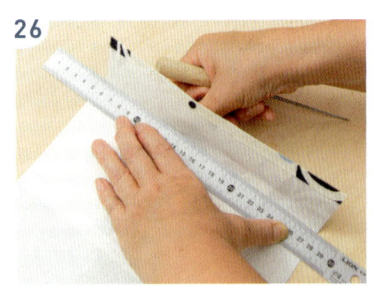

ポケットの部分を折り返します。

29
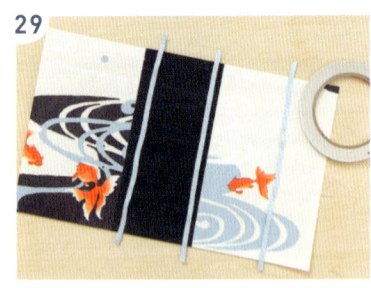

右の1本はバンド用です。

27
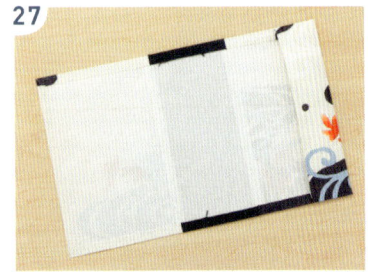

ポケット作りと筋の折り返し。20頁の **17** 〜 23頁の **37** までの工程をご参照下さい。

30
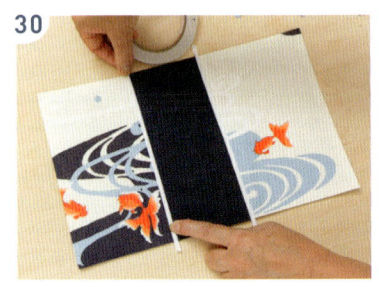

両面テープを貼ります。

34

31 その上にリボンを貼り付けます。

32 右側の2本目も同様にします。

33 リボンを貼り付けたところです。

34 リボンは内側に折り返し、両面テープで留めます。

35 バンドをボンドでつけます。天と地のそれぞれ一番外側に。裏表紙が余裕で入るように。

One Point Advice

バンドの折り返しの裏側にボンドをつけて接着します。

バンドは本の外側にはみ出さないこと。

ハンカチを使ってブックカバーを作る 四六判

36

37

38

39

40

41

10ミリ幅の裏打紙を天と地と左用に3本用意します。

アイロンで裏打紙を接着します。体重をのせて。

ポケットの中も裏打紙を接着します。

裏打紙を3本接着しました。

出来上がりです。裏。

表の出来上がりです。

36

四六判用の
ブックカバー

余った布で76頁に文庫版用のブックカバーも作りました。すっきりとした絵柄が残りましたので、それを採用し一枚の布で作成しています。

37

ネクタイのブックカバー
新書版

どこのお家にも、愛着があって捨てられないネクタイがあるのではないでしょうか。そんなネクタイを再生させることができるのが、このブックカバーです。「ネクタイから作れるのかしら」「作れます」。18頁以降を実習後、応用篇としてチャレンジしてみて下さいね。

350ミリ / 50ミリ / 110ミリ / 178ミリ

新書版 型紙　布

103ミリ　173ミリ

新書（含むノベルズ）（岩波）

ネクタイ各種。右から2番目を新書版用に制作。

1 ネクタイを丁寧にほどいて、布を用意します。裏に折りかえして重なっている部分も、ほどいて広げて使用します。

2 裏打紙を布より少し大きめに用意します。

3 布の裏に裏打紙をアイロンで接着します。

4 ネクタイの布の幅では足りないので、柄が続いているようにレイアウトして裁断します。

5 10ミリ幅の裏打紙を用意します。布の両端に各々半分を裏から接着します。

6 柄を合わせます。少し段差が出ても大丈夫。少しぐらいずれても気にしないことです。

7 アイロンの先を使って接着します（32頁**13**〜33頁**18**を参照）。

8 **7**の接着面を裏から見たところです。

9 型紙を作って、当ててみます。何とか新書版の大きさの布がとれました。

ネクタイのブックカバー 新書版

10 余分なところを裁断します。

接着剤つきの、貼付けられるようになっている布のテープ。

11 継ぎ目で柄が合っていませんが、気にしません。布テープを使ってつなぎ目を隠します。この後、型紙より一回り大きく裁断します。左右天地各10ミリは折り返し部分です。断裁しないで活かします。

12 布テープで布の継ぎ目を隠します。

13 ポケットの折り返し部分にもテープを折り返します。

14 裏側から見ると、こうなります。

15 しおりとバンドをつけて、10ミリ幅の裏打紙を天と地と左にアイロンで裏打しします。

40

出来上がりです。

新書版用の
ブックカバー

これらもネクタイで作りました。足りない部分は別布を使います。

41

One Point Advice

別布の用い方

お気に入りのハンカチーフなどでも絵柄や色味のお好みはあるかと思います。気に入った絵柄が一部しかない場合、背幅にレザーやマスキングテープ等を用いることで上品に仕上がります。

お気に入りのハンカチ

使いたい絵柄のところが表紙になるようレイアウトしてから進めました。背の部分はレザーを使用しました。

こちらは同じような絵柄でもマスキングテープの銀色を使ってシックに仕上げました。右頁にマスキングテープを使うときのワンポイントアドバイスを紹介します。

マスキングテープは粘着性が低いのでそのままでは使えません。アイロン裏打紙に接着剤の付いている面を貼りつけ、熱を加えることで新しい素材になります。

1 10センチ幅のマスキングテープを用意します。画材店やホームセンター等で販売しています。

2 先端をテープで留めます。定規でしっかりとひっぱります。

3 テープで固定してからカッターでカットします。

4 一回り大きい裏打紙を用意します。

5 裏打紙に接着剤の付いている面をアイロンで接着します。

6 銀色のマスキングテープがレザーっぽくみえます。つなぎ目は柄つきのリボンです。

43

こんなに
すがすがしい
気分になるなんて！！

己の心を
磨いていくためには
正しき心の探究が
大事なのです

ノートカバーを作る

ここからは、ノートカバーに挑戦してみませんか。ブックカバーができれば、造りは似ていますので、あまり難しくありません。簡単にできる例と、少し難しい応用例をいくつかご紹介致します。

銀色のマスキングテープを中央に配した差し込みタイプのノートカバー。折り返しも含めて左右305ミリ、天地155ミリです。42頁の応用形で作ってみて下さい。左右にポケットがついて差し込めます。

B5判のノート2
冊を布にくるん
だノートカバー
の一体型。

ペンホルダーつきの
ノートカバー

ネクタイを使った
ノートカバー2種。

いろいろな
ノートカバー

47

かわいい
ノートカバー
布に貼り込むタイプ

まずは、ノートをかわいくしてみましょう。メモ帳がわりに使うミニノートを用意していろいろ作ってみます。手始めは貼り込みタイプです。

105ミリ
148ミリ
ミニノート

105×2−5＝205ミリ
148−3＝145ミリ
見返しの紙

2 見返し：ノートより一回り小さいもの（205×145ミリ）を作ります。

3 半分に折ります。

1 ノートと布、見返し用の色付きコピー用紙を用意します。

4 2枚、用意します。見返し＝書物などの表紙と本文との間に取りつける2ページ大の丈夫な紙。半分は表紙の内側に貼りつけ、「遊び」と呼ばれる半分は本文に接する。

5 ノートの表紙裏に定規を差し込みます。

6 定規を押さえて、左手でノートの表紙の開きをよくします。裏表紙も同様にします。

7 布を裏打します。ノートよりやや大きめに。

8 ノートをあてて、表紙になる絵柄を決め、天地左右の折り筋をつけます。裏側も同様に。

9 ノートをあて、**8**でつけた天地の折り筋を折り込みます。

10 背幅はノートの厚みプラス2ミリの余裕で。

11 背幅のハサミで切り込みを入れるところも鉛筆で印を付けます。上下2ヵ所斜めに。

12 **11**で付けた鉛筆の線を切ります。斜めに切り込みを入れます。

かわいいノートカバー

13

ノート表紙裏の布を折り返す部分に両面テープを貼っておきます。3ヵ所です。

17

12で切った部分を折り返します。その部分にものりを付けておきます。

14

木工用ボンドを水でうすめ、のりを作ります（ボンド：水＝10:1）。

18

初めに鉛筆で印を付けた上下の背幅の部分にノートの背を当て、その後にノート表紙、裏表紙を続けて接着します。

15

油絵用の筆を使います。

19

表紙、裏表紙とも全面に接着します。

16

のりを布の裏側に満遍なくつけます。

20

中に空気だまりがあれば押し出して接着します。

50

21 両面テープをはがし、布を折り込んでいきます。

22 角の折り込みの三角部分をハサミで切ります。

23 ボンドを直接つけてほつれ止めをします。

24 のりを付けて、表紙と裏表紙の内側に、それぞれ見返しを貼り、補強します。

25
- 表紙と本文の境目
- 本文側
- 表紙側
- 境目から5ミリほど本文側にも貼ります

見返しを貼り込んだところ。反対側も同様に。

26 ノートカバーが出来ました。

27 出来上がったら、のりの定着と形が安定するまでしばらく重しをのせておくといいでしょう。

51

厚紙表紙の
ノートカバー
表紙がハードカバータイプ

ここで紹介するのは、ノートの表紙を
ブックカバーにくるむ作り方です。
だんだん工作的になってきますよ。

105ミリ
148ミリ
ミニノート

1 布を用意します。

2 108ミリ 153ミリ 台紙×2

ノートと台紙2枚
を用意します。

3 布を裏打ちし、その裏側に台紙を置き、鉛筆で縁取りします。

4 ノートの厚みは3〜4ミリ。

5 背にやや余裕を持たせるために2ミリ加え、6ミリとし、2枚目の台紙の縁取りをします。

52

6 台紙の縁取りから15ミリ外側の天地左右に印を付けます。

7 6でつけた外側の線に沿って、不要な部分を裁ち落とします。

8 写真のように台紙の天地と右端（台紙右）、左端（台紙左）に両面テープを貼ります。

9 8の台紙を裏返しして、ボンドを薄めたのりを全面に塗ります。ボンドと水の割合は、50頁のとおり10：1です。

10 9の台紙を布の裏側に接着した後、両面テープをはがします。裏にはボンドがついています。

11 両面テープに布を折り返して接着します。

12 折り返して貼り込んだところ。中心は6ミリ空き。布の角はほつれ止めします。

13 定規で押さえてノートの表紙と薄い背をはがします。この表紙は見返しを作るのに活用します。

厚紙表紙のノートカバー

14 裏表紙もはがします。

15 表紙に接する背の部分がでこぼこしていますからきれいにカットします。

16 この作例では、英字の包装紙を見返しに使います。包装紙を2つに折って、ノートの表紙と同じ大きさにカットします。2枚、同じものを作ります。開くと次の **17** 図上のようになります。

17 英字面を内側にします（中オモテに折る）。後ほど、裏の白い面にボンドをつけて接着します。56頁参照。

見返しの目的は、48頁を参照して下さい。

54

18 A4判の白のコピー用紙の長辺を30ミリ幅でカットしておきます。ノート本体部の背の強化のためです。**21**参照。

19 ノートの長さと同じ寸法にします。

20 53頁の**9**ののりを全面につけます。

21 **16,17**で用意した英字の見返しをノート本体の表裏に各々つけます。ノートと英字の天地を間違えないように。

20を用いて、表紙と裏表紙をはいだノート本体と2枚の見返しを一つにまとめました。

22 **12**で作成したカバー本体の裏にのりを全面につけます。チラシ等を下に敷いて作業するといいでしょう。

55

厚紙表紙のノートカバー

23

21で作成したノート本体を接着します。布の模様とノートの天地にも注意して下さい。

24

見返しを丁寧に接着します。

出来上がりです。一面に英字が入った見返しはハイカラな印象を与えますね。

56

入れかえ式
ノートカバー ①
差し込みタイプ

ブックカバーの応用で作ります。違いは、ブックカバーがポケット1つなのに比べ、このノートカバーでは左右に二重のポケットをつけているところです。

105ミリ
148ミリ
ミニノート

左右に加える
ポケットの別布の寸法

ノートカバーの布の寸法
（ピンクは表紙と裏表紙部分、白はポケット部分）

225ミリ
155ミリ
60ミリ
40ミリ

170ミリ
60ミリ
60ミリ

入れかえ式ノートカバー 1

リボンはボンドで接着。

15ミリくらいの幅の裏打紙で接着、補強。

ポケットの布。カバーの色より少し薄めの色で用意。170ミリ×60ミリ。

リボン2本

布を折り返す。約60ミリ。

1 布を用意します。

2 裏打紙を接着し、不要部分をカットします。折り返し部分まで入れると型紙プラス各20ミリ（幅345ミリ、高さ175ミリ）です。折り筋をつけて、その内側に両面テープを貼ります。

3 四辺を折り込みます。

4 ポケットになる別布を用意します。裏打紙を接着してあります。180×70ミリくらいの大きさ（折り込み分を含んでいる）2枚。

58

5 四辺を折り込みます。右の辺10ミリほど。

6 両面テープを貼って、折り込みます。

7 60ミリのところに印をうち裁ち落とします。

8 天を10ミリほど折り込み、そこから150ミリに印を付け地も同様に折り込みます。

9 不要なところは裁ち落とします。

入れかえ式ノートカバー 1

10

11

別布を加えて二重ポケットにします。本体ポケット部分に別布を差し込みます。約40ミリほど内側に。鉛筆で印を付けておきます。

仕上がりはこんな形になります。

12

ポケットの折り返し部分にのりを付けます。**10**で印を付けたところまで。

13

本体のポケットの内側に接着します。

14

本体のポケットと別ポケットの折り返し部分にのりを付け接着します。

15 二重ポケットが完成。反対側も同様に。

16 しおりをつけてから、15ミリの裏打紙を用意し、天地の折り返し部分を補強します。

出来上がりです。寸法を変えれば文庫版の薄い本にも使えます。

61

入れかえ式ノートカバー ②

ペンホルダー・
カードポケット付き

さあ、本書の中で最もやりがいのある
ノートカバーの作り方です。
カードポケットが２つあるため
複雑ですが、できた時の
喜びは大きいですよ。

105ミリ
148ミリ
ミニノート

ノートカバーの寸法

280ミリ
155ミリ

左ポケットの布の寸法

65ミリ
❶
❷
❸
50ミリ

❶ 85ミリ
❷ 70ミリ
❸ 70ミリ
70ミリ
50ミリ

右ポケットの布の寸法

170ミリ
70ミリ

170×70ミリのポケットの布を❶❷❸に切る。これを70×200ミリの裏打紙で1枚にまとめる。工程は **2〜17**。

ノートカバー表側を拡げた。

ノートカバー裏(内)側。左側のポケットにカードを挿せます(68頁の**31**のようになる)。

1 差し込みタイプのノートカバーの作り方を参照して下さい。

2 左ポケット用に90×225ミリを用意します。

3 左ポケット用に❶90×85ミリ❷90×70ミリ❸90×70ミリに切り分けます。裏打紙も70×200ミリで用意します。

4 ペンホルダーの布も用意します（66頁の写真**23**～**29**参照）。

5 ❶の折り返し線の反対側に裏打紙を5ミリ接着します。裏打紙は70×200ミリ。

6 表に裏返して、裏打紙を半分に折り、はさむようにします。

7 裏打紙どうしをアイロンで接着します。この時の天地は約180ミリ。

8 両面テープを貼ります。❷と❸の布の線の部分に両面テープを貼ります。

63

入れかえ式ノートカバー2

9

両面テープをはがして、折り返します。

10

❶の布を折り返し天から65ミリを鉛筆で印を付けます。この後、ここに❷を付けます。

11

❷の布は40ミリに印を付けます。

12

❷の布に両面テープを付けます。

13

❷の布を10の印に合わせ、押さえながら両面テープをはいで、裏打紙に付けます。❷の布はこの部分で裏打紙に接着しています。

14

10ミリ幅の裏打紙

❷の布と裏打紙を10ミリ幅の細い裏打紙で接着し補強します。

15

細い裏打紙で補強したので、カードが隙間に挟まることがなくなります。

16

さらに❸を❷の上から40ミリのところを目印にし、接着します。❸は仮止め程度ですませます。❸の布はこの部分で両面テープで一部を仮どめ。

17

18

アイロンで折り目をきちんと出します。どのように配置されるか置いてみて確認します。

天と左右を各10ミリ折り返します。

入れかえ式ノートカバー2

19 折り返し部分を入れて165ミリに印をつけ、ここでカットします。

20 両面テープを付けて折り返します。

21 本体の折り代は少し斜めに折って、重なる部分はカットしておく。

22 10ミリほどの細い裏打紙で折り返し部分を補強します。

23 この右辺が整いました。

次はペンホルダーです。右頁で作成した布を左写真のようにのりづけします。

24

- 15ミリ
- 10ミリ

本体と同じ布を、50×150ミリ位用意します。15ミリと10ミリで折り返します。

25

この部分に両面テープを。

実際に使う寸法は70ミリです。定規で確認し、千枚通しで印をつけ(上写真)裁断します。

26

折り返し部分に両面テープを付けて貼り込みます。

27

カバーの左側に付けます。天から15ミリの位置に鉛筆で印をつけます。

28

ボンドで接着します。(上写真)布を付けたら、その内側にもボンドを付け折り返します。

入れかえ式ノートカバー 2

29

ペンホルダーがつきました。

ポケットの折り返し部分にはボンドを付けないこと。下も同様に。本体布の方にはボンドを天地ぎりぎりまで付けます。

ペンホルダーがついたら布にボンドをつけ、**22**で作成した布を付けます。

30

丸印のところが大事です。**29**でボンドを接着したら、ポケットの天と地を折り返します。

31

30を折り返すと完成形が見えてきます。完成形はこのようになります。

32

折り代に両面テープを貼り、ポケット側に倒して貼りつけます。

33

裏打紙は布本体の天地いっぱいまで。ポケットの折り返しの上下にはつけない。

20ミリ幅の裏打紙を用意してアイロンで接着し、本体とポケットを一体化させます。

34

再度確認。

35

ポケットの折り返しにボンドを付け、接着します。

36

しおりを2本付けます。この方が便利です。天地に裏打紙をアイロンで接着します。これで出来上がりです。

69

いろいろなノートカバー

表

裏

表

70

表

裏

裏

71

いろいろな
ブックカバー

猫のハンカチで
作る（文庫版）

表

裏

木版画プリントで
作る（A5判）

木版画作家の高橋幸子さん
の木版画を布に転写して
作ったブックカバー。

あまった布で作る（文庫版）

表

裏

折り紙プリントで作る（文庫版）

折り紙作家の鈴木恵美子さんの折り紙写真をプリントにし布に転写して作ったブックカバー。

いろいろな
ブックカバー

表

裏

ネクタイで作る
（四六判）

ハンカチで作る
（四六判）

表

裏

いろいろなブックカバー

あまった布で作る（文庫版）

表

裏

裏

表

ハンカチで作る（文庫版）

ネクタイで作る（新書版）

表

裏

表

道具材料の入手方法

道具は基本的にお手持ちのもので結構です。
ただし、すぐにご自宅で手に入るものばかりではありません。

1 裏打紙

アイロンで手軽にできる裏打用紙があります。ホームセンターや書道用品店で販売されています。市販されているものでは、厚手のものより、薄手のものをお選びください。

写真は日貿出版社で扱っている呉竹製の「裏打専用紙」です。本体1500円です（お電話でもお申し込みいただけます。03-5805-3303）。

2 長い定規

30センチくらいの定規は、各家庭にもあるかもしれませんが、それ以上の長い定規は購入しないとないと思います。文具店やホームセンター、もしくは通販等でお求めください。60センチでレイアウト用の直定規でしたら、1500円程度です。

3 両面テープとマスキングテープ

文具店や雑貨店、100円ショップ等でも購入できます。

4 サテンリボン、バンドヒモ、スピン、レザー各種

ユザワヤ、岡田屋などの手芸店などでお求めいただけます。

あとがきにかえて

　『ブックカバーを作る』を出版してから8年が経ちました。その当時ブックカバーを買い求めようとしても、なかなか手に入らず、ようやく見つけても皮製の立派なものか透明ビニールで出来た教科書につけるようなものばかりでした。

　ところが現在、本屋さんでも雑貨店でもたやすく見かけますし、インターネットで検索してもたくさんのかわいいブックカバーが紹介されています。活字離れ、本離れの時代といわれて久しいですが、本を大事に扱いたいと思っている人は少なくないということでしょう。

　前著同様、針と糸は使いません。アイロン接着紙と両面テープを使っていきますが、今回は型紙を作成して作ることをより前面に出しています。文庫版・新書版・四六判のサイズは本書の中に紹介してあります。そちらを少し厚めの紙に、例えばカレンダーの裏等を使って作成されるといいでしょう。また、もし本書に型紙のサイズが見当たらないときには、2頁に紹介致しましたように、各々の本にあった型紙を作ってみて下さい。

　たとえば30ミリの厚さA5判の上製本にカバーをかけたいときには、次のように計算します。

型紙の縦：210ミリ＋10ミリ（上製以外は、5ミリ）＝220ミリ

型紙の横：148ミリ×2＋ポケットと折り返し100ミリ＋本の厚み30ミリ＋20ミリ（上製以外は、10ミリ）＝446ミリ

　型紙作りは思ったより簡単です。本の寸法よりやや大きめに作ることが基本です。ハードカバーの場合はさらに余裕を持って作ります。大好きな本にお気に入りの布や、ワンポイント刺しゅうを加えたり、お友達のデザインしたイラストや絵等をあしらって、ブックカバーを作ることがこれからのトレンドになるかもしれませんね。

　私は、母が遺したワンピースなどでブックカバーを作り、姉と兄にもプレゼントしました。いつも母がいるようです。

　読書を楽しむあなたも、らくらくできるブックカバーやノートカバーにどんどん挑戦してみて下さいね。

えかたけい

宮崎県に生まれる。日本画家の義父、古川華南の日本画や水墨画に影響を受け、美術・表装に興味をもつ。元日本表装美術協会会長・小池丑蔵に師事。東武カルチャースクール（東京・池袋）で「基礎から学ぶ表装教室」の講師として活動中。著書に『おしゃれ表装入門』『新装改定版 ブックカバーを作る』（日貿出版社）がある。

本書の内容の一部あるいは全部を無断で複写複製（コピー）することは、法律で認められた場合を除き、著作者および出版社の権利の侵害となりますので、その場合は予め小社あて許諾を求めて下さい。

手作りでらくらくできる
ブックカバーとノートカバーの作り方

●定価はカバーに表示してあります

2016年11月19日　初版発行

著　者　えかた けい
発行者　川内長成
発行所　株式会社日貿出版社
東京都文京区本郷5-2-2　〒113-0033
電　話　(03)5805-3303（代表）
ＦＡＸ　(03)5805-3307
郵便振替　00180-3-18495

印刷　株式会社ワコープラネット
撮影/奥山和久　人物撮影/漆山伊織　イラスト/菅野恵
ⓒ 2016 by Kei Ekata/Printed in Japan.
落丁・乱丁本はお取替えいたします

ISBN978-4-8170-8227-5　　http://www.nichibou.co.jp/